U0042583

臺灣工藝

著 龍水顏

目　次

出版序

重新打造經典，向臺灣工藝之父致敬

顏水龍是臺灣第一代西畫家，同時更是臺灣工藝史上最具影響力的前輩，世人稱譽為「臺灣工藝之父」。自一九三〇年代起，即開始著手調查及推廣臺灣傳統工藝技術與材料，推動美化生活，計劃開辦學校培育工藝設計人才，實踐以藝術改善庶民生活的理想，後期並跨足公共藝術，其成就貢獻深刻地影響著臺灣現代人的生活。

顏水龍的代表作《臺灣工藝》則是臺灣第一本工藝主題專書，自一九五二年自印出版迄今已近七十載，內容包括：帽蓆、竹材工藝、蓮草紙、金屬工藝、骨角、珊瑚、貝殼、染織、刺繡、籐、藺草、月桃等編織工藝、木材、漆工藝、皮革、大理石、山地工藝、玻璃工藝等等均納入討論，書後並附有顏水龍對臺灣工藝發展與指導機構的草案。誠如他自己在原序中所言：「書中的內容重點在於工藝生

產要素、工藝材料和振興方策。」原書雖早已絕版，但其中揭櫫的觀念價值卻依然歷久彌新，尤其在今日手感復興的時代，我們更需要一個先驅典範，引領大家找尋屬於這塊土地的工藝美學。

為了能完整認識「臺灣工藝之父」顏水龍一生跨足日治與民國兩個時期的工藝軌跡，本書以原版《臺灣工藝》一書內容為主軸，並補充收錄前後六篇顏水龍發表於其他當代期刊的工藝文章，希望透過顏水龍推動臺灣工藝的角度，回顧臺灣工藝的發展歷程，讓民眾了解臺灣生活工藝的精神所在，除此之外還可以藉由顏水龍對臺灣工藝所做的努力，激發現代從事工藝業者的熱情與力量，作為未來臺灣工藝向全球邁進的指標。

原書由顏水龍撰述、繪圖、設計、出版，新刊版則試圖透過「時間之書」、「時代之書」、「手感之書」三種思考角度，將顏水龍一生、包含《臺灣工藝》原書內容之所有工藝相關文章與圖像素材重新整理，從多元角度重新打造經典，向這位臺灣工藝先行者致敬。

（一）時間之書——全書脈絡依發表之時間序落版，並於刊頭明顯位置標誌當年

發表書刊封面及說明，閱讀時可充分體現顏水龍對臺灣工藝探索的軌跡，以及做為一先行者之高瞻遠見。另由編者針對內文適度酌予加註，彌補讀者時空落差。

（二）時代之書——視覺裝幀重現一九四〇年代臺灣造形文化運動之美學精神。顏水龍自一九四〇年代初開始發表工藝相關論述，彼時為大東亞戰爭末期，皇民化運動如火如荼，但另一波由文化學術界所發動、戮力發掘臺灣特色的「本島造形文化運動」亦於此時揭開序幕，顏水龍亦參與其中。因此新刊版之視覺風格，以還原一九四〇年代的美學精神出發，並鏈結以工藝手感方向表現。

（三）手感之書——為考慮可讀性，新版採十八開，舒朗可親之版型；又為創造閱讀之層次感、手感與趣味，在書中架設另一本小書的舞臺，大書翻開會看見裡頭有一本舊版的《臺灣工藝》小冊，將原書之序言、木刻畫作、廣告復刻置入。古今交雜，虛實交錯，新舊融合，多層次組構，以紙本為舞臺，展現書工藝的精緻與趣味。

在傳統與創新之間，在工業與科技的巨輪之下，在經歷了代工與模仿後，臺灣工藝漸漸走向設計與風格塑造之路，但到底我們的定位、特色、脈絡、優勢是什

麼？西方有英國威廉・莫里斯（William Morris）發起的工藝美術運動，日本則有柳宗悅倡議的民藝運動，臺灣呢？屬於我們自己的工藝美學脈絡何處尋？藉著這次臺灣工藝之父顏水龍言論集首次完整出土，或許能帶給我們較完整的視野與啟發。

國立臺灣工藝研究發展中心 主任

前言

天際明亮的光芒——臺灣手工藝的導師顏水龍　顏娟英

「我們去學美術，而我們對鄉土要如何使其在藝術上有所啟蒙。

這也是一個很大的責任感。」

（一九八八年六月筆者採訪）

顏水龍一生為我們留下龐大的美術遺產，珍貴的手工藝設計與寬闊宏觀的現代視野。他是臺灣美術史上非常特殊，甚至是反主流的一位藝術家。當許多畫家投入創作，意圖在畫壇揚名時，唯有他獨自深入山地鄉間，記錄傳統藝術文化。這位留學東京、巴黎的畫家，原本可以專心創作，享譽畫壇，卻為了他的理想，深入農村與偏遠部落，藉著保存手工藝品的價值，提升臺灣文化素質。

幼年失怙的顏水龍珍惜恩人與摯友，並且抱持感恩圖報之心，善盡藝術家的力量，奉獻廣大社會。他的使命感兼具理想與實用主義，期許改善傳統，開拓臺灣的物質美與崇高的精神價值。當他從東京美術學校研究科畢業時，曾考慮到山地

當警察兼教育者，實踐他對原住民的關懷。一群熱心朋友為他介紹仕紳、企業家，加上林獻堂（一八八一～一九五六）等人組成後援會，湊出留學巴黎的旅費。顏水龍晚年帶著落葉歸根的決心，回歸霧峰投入創作與手工藝工作，他說：

「我年輕的時候……林獻堂先生總是幫助我，他的長公子攀龍兄也是每在我最需要幫助的時候，及時伸出援手，……所以選擇林獻堂先生故居所在地──霧峰當作我的故鄉，住在這裡可以常想起恩人。」①

一九二〇～一九三〇年顏水龍求學東京，從一位鄉下青年轉變成前途無量的都會藝術家，親身經歷關東大地震（一九二三），目睹東京從廢墟轉變為摩登的現代大都市。他半工半讀，縮衣節食卻決心不參加美術團體競賽，走自己的路，努力揣摩如何成為對社會大眾有用的藝術家。油畫科五年級時，面對將來出路問題，他選修教育學與圖案學等以取得教師資格。後來才知道，想要在臺灣覓得中學教職非常困難。不過，圖案學的訓練成為他日後發展工藝設計的助力。

一九三〇年夏，顏水龍踏上巴黎國際藝術舞臺，卻不斷反思自己的人生目標、臺灣特殊文化，以及在世界中的位置等問題。一九三一年五月世界殖民地展覽在巴黎展出，他反覆觀察世界各地原始藝術的特質，以及如何在現代生活中活用原始藝術。他發現傳統手工藝若與現代設計結合，改良後外銷，從而改善民眾生活，既可保持傳統技藝，又能豐富文化素質。②他建立人生的重要信念：若只是成為一位在展覽會上獲獎的名畫家，影響有限。不如以更宏觀的理想，走入農村與部

落，設計符合現代生活的用具，輔導民眾生產，透過美術與工藝技術的交會，兼顧社會文化啟蒙與國家經濟利益。

一九三二年秋末顏水龍返回日本，以商業設計及文藝插畫謀生，但他掛念著在故鄉臺灣的理想。一九三五年受邀返臺協助籌備「始政四十週年紀念博覽會」工作。夏天，他展開原住民調查工作，在蘭嶼停留短短十天，發表圖文並茂的文章涵蓋島嶼的地理、人口、衣食住行、藝術等，宛如一位人類學家。③自此，他與各地原住民建立長期友誼，經常前往拜訪、寫生、研究，而原住民朋友到臺中時，也習慣在顏家停留，尋求諮商與友情。

一九三七年起，不顧戰爭影響，以及官民對於工藝教育的冷漠，顏水龍頻繁地往返臺日，調查臺灣傳統手工藝，並研究日本工藝教育訓練課程，期待將工藝教育帶入家鄉。一九四一年，他陸續在臺南組織南亞工藝社、蘭草與竹細工產銷合作社，外銷成功。他又成立「竹藝工房」，推廣適合現代生活風格的工藝設計，卻不幸燬於空襲。一九四三年春，日本民藝運動領導者柳宗悅（一八八九～一九六一）來臺，由顏水龍帶領到臺南、屏東以及臺中霧峰林家觀察民宅、生活工藝等。柳宗悅肯定臺灣手工藝產業的重要性，令他頗為欣慰。④

戰後，顏水龍先後規劃成立南投工藝研究班（一九五四～一九五九）、平地山胞手工業訓練班等，培訓許多工藝技師，並將他多年調查整理出版《臺灣工藝》。⑤一九五三年報紙商業專刊中，稱他為臺灣手工藝導師。⑥他的成果受到美國專家

顧問重視，特別指定運用美援經費補助其推廣計畫。但他的教育推廣理念，終究與急功好利的官員心態不合，如龍困淺灘，難以長期合作。他曾單身赴任臺北的手工業推廣中心擔任設計組長，在辦公室日夜工作兩年多，最後卻黯然離開。回到南投縣工藝研究班培訓人才，又因為經費無以為繼而辭職。不過，十年間的努力訓練了一批具有設計意念的工藝家，更為國立臺灣工藝研究發展中心奠定良好基礎。⑦

一九六五年，臺中自由路太陽堂餅店改建新店面時，顏水龍與建築師合作設計新樓房，並且聘用手工藝匠師，利用竹、籐等原生材料完成室內裝潢。他親自設計美觀大方的向日葵餅盒，為產品增添亮麗的特色。接著，他在店門口製作一幅繽紛華麗的向日葵花叢的馬賽克壁畫，成為餅店的總體設計文化標誌。

一九六一年，顏水龍展開臺灣公共藝術的先驅工作。這一年臺中市省立體專的體育館落成，他接受委託在外牆製作一幅大型馬賽克。他身兼領隊與創作者，從素描、製圖、拜訪廠商找適當的陶瓷材料，到搭鷹架，爬上爬下地校對圖色、反覆檢查結構與黏貼效果，冷靜地搶救各種突發狀況。為了在街道旁，長期供民眾鑑賞美術的機會，他不辭辛勞地工作。一九六九年，臺北市長高玉樹（一九一三～二〇〇五）禮聘他加入市容美化委員會。他陸續參與國父紀念館等外圍美化環境，以及規劃敦化南路、仁愛路林蔭大道等工作，最重要的是中山北路劍潭公園，面積浩大的〈從農業社會到工業社會〉作品，他曾住在附近的旅館半年以上，就近

監工。

一九七一年顏水龍受聘到實踐家專創立美術工藝科。他誘導女孩的愛美心理，鼓勵她們在學期間，動手不斷地嘗試設計、改善美化自己的外貌與氣質，發展自己的創意及獨特風格，更從中建立自信。他禮聘業界一流人才參與教學，更親自帶領學生參觀相關產業工場與原住民部落，深入學習。他相信工藝設計師的責任在於改造生活造形，創造舒適而有效率的生活空間，因此，除了技術，更需要自然與人文的學養，深耕在地文化意涵。他嚴以律己，寬以待人，因此同事與學生都被其精神所感召，共同為臺灣手工藝的發展而奉獻。一九八四年，他年滿八十一歲方從教職崗位退休，繼續堅持創作，並輔導各地方工藝產業發展。

顏水龍一生創作長達七十六年，但是生前個展僅有五次。他寧可與家人過著樸素、低調而優雅的生活，也不願意用自己的創作換取生活享受。相對地，他對推動手工藝發展的努力可謂百折不撓，義無反顧，因為他相信，在日常生活中推動美術工藝品，才能全面改變社會的文化價值觀。

一九八八年採訪顏水龍時，他曾說：「要安靜地做，在臺灣要靜靜地做，不要想著要出名，才能把事情做好。」這正是他走在寂寞的漫漫長路，領導臺灣藝術界創造新文化圖像，堅持理想推動美術工藝產業以提升生活的心境。如今，這位藝術家的智慧逐漸散播開來，我們好比看到天際遠處北斗星穩定的光輝，引領著未來走向更美麗的世界。

（本文作者為美國哈佛大學藝術史博士，現任中央研究院歷史語言研究所研究員）

註釋：

① ——周明，〈顏水龍與臺灣應用美術的發展——口述歷史採訪〉，《走過從前迎向新世紀：慶祝臺灣光復五十週年口述歷史專輯》，南投市：臺灣省文獻委員會，1995，頁99。

② ——顏水龍，〈「工藝產業」在臺灣的必要性〉《臺灣公論》，1942.2，中譯見顏娟英譯著《風景心境——臺灣近代美術文獻導讀》，上冊，臺北：雄獅，2002，頁459-463。

③ ——顏水龍文、繪圖，〈原始境——紅頭嶼の風物〉，《週刊朝日》，1935.9.8。

④ ——顏水龍早先已倡導，見氏著，〈「工藝產業」在臺灣的必要性〉《臺灣公論》，1942.2；柳宗悅等，〈生活與民藝座談會——以柳宗悅氏為中心〉《臺灣公論》，1943.6，收入《風景心境——臺灣近代美術文獻導讀》，上冊，頁459-463及464-480。

⑤ ——顏水龍，《臺灣工藝》，臺北：光華印書館印（無出版社），1952.9，頁12。

⑥ ——允之，〈臺灣手工藝導師——顏水龍氏的生平〉，《徵信新聞》，1953.5.18。

⑦ ——《工藝水龍頭——顏水龍的故事》，臺中：國立臺灣工藝研究所，2006。連奕晴，〈1950-70年代南投工藝研究班的人才培育方式及其影響之探討〉，國立雲林科技大學工業設計研究所碩士論文，2006.2。

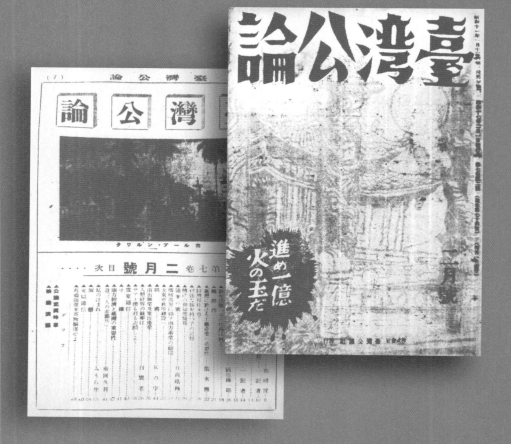

出處：〈臺灣に於ける「工藝產業」の必要性〉，《臺灣公論》，7:2，1942.02

臺灣公論

《臺灣公論》創刊於一九三六年，由臺灣公論社所發行，為一份綜合性雜誌，以政治、經濟、軍事議題為主，也包含文藝創作與時事評論。

一九三二年底顏水龍自法國返臺，其身分逐漸從一名畫家轉換為工藝指導者；一九三六年底，更有成立一所美術工藝學校的想法。這篇文章，是他首次公開發表對臺灣工藝產業的看法，當時臺灣為日本領土，為實現「大東亞共榮圈」的重要樞紐，文中不僅呼應了這樣的時代氛圍，也希望藉由提倡工藝振興，踏上代用與賺取外匯的雙重道路。此外，文章的另一大特點，是大篇幅討論原住民工藝品的重要性，他強調其獨特性正在消失中，如何保護這些工藝品，並任命正確的指導者擔負此重任，是刻不容緩的工作。

臺灣「工藝產業」之必要性

一九四二年二月

本島並無值得推崇的純粹工藝品，但卻有不少作為實際生活所需的工藝用品。此外，高砂族的工藝具有在全世界誇耀的優秀性與特色，則是眾所周知的事實。我尤其將期待放在後者的工藝生產上。

因此，我一直希望經由提倡工藝振興，踏上代用與賺取外匯的雙重道路，讓世界看到臺灣製品如此有用，而不再對「臺灣製」用品有所貶損。這種工作是我長久以來的希望，又作為曾經實際參與指導的人，特草撰尚不完整的本文，如果能藉此文喚醒一般人士對臺灣工藝些許的關心，或對生產面帶

來幾絲改革，甚或在不久的將來臺灣工藝如真能在全球市場發光發熱，則幸甚幸甚！

一、工藝產業的國家性意義

工藝（傳統工藝）的保存已經是全世界的課題，世界各國都想藉此確保文化性的獨立精神。近年來，同盟國友邦德國正致力於盡可能尊重傳統的國民精神，製作符合德意志精神的工藝品。換言之，德國自豪的工藝政策，是將德國工藝品視為傳統國民創造力的直接表現，使其成為永遠和國民同在的藝術，納粹政府竭盡所能提供保護，在經整頓的機構下，全國各地的名勝都出現了極具特色的製品。

近年來我國①在這種精神下也有了顯著的發展，商工省②當局也派遣專家前往海外，或聘僱外國的權威技術人員③，專門謀求工藝振興的大計，然而尚未能達到令人滿意的程度。

今後如能更加排除傳統的缺點，對每一件輸出工藝品賦予信譽保證的工藝品（實用品），外銷有傳統氣息和國民精神，必有助於宣揚日本出類拔萃的國粹。

過去我在歐洲進修繪畫時，曾經看過各大都市百貨公司所陳列的日本製品。當時看到花

① 文中「我國」，指的是日本。作者寫此篇文章的時空背景，臺灣為日本的殖民地。
② 全名為「日本商工省工藝指導所」，於 1928 年成立。
③ 如 1937 年德國建築家托特（Bruno Taut）、1940 法國設計家貝利安（Charlotto Perriand）等人。

④慶典或活動時常用的日式短外套。
⑤指「支那事變」，為 1937 年盧溝橋事變至 1941 年 12 月太平洋戰爭爆發前的侵華戰爭。
⑥「大東亞戰爭」為日本人對第二次世界大戰在遠東和太平洋戰場的總稱。

俏的陽傘和廉價的法被④、提
燈、富士山圖案的漆器、品味
很差的陶器等，實在是慘不忍
睹，讓我不禁捏了一把冷汗。

這個記憶成為刺激我研究輸出
工藝品的動機。

我國的工藝明明有更高雅質
樸的一面，優秀的漆器、陶器，
應該可以成為全球罕見的佳
作。製作時必須研究進口國當
地消費者的喜好，不過那是指
尺寸大小的問題，創意圖案應
該充分發揮日本風的優點。因
為當地消費者極具購買力，如
果能出口更有品味、更實用的
製品，讓他們使用，我認為不
知不覺間他們就會認識日本精

神、理解日本文化。由這個角
度來看，工藝品可說是無言的
外交官，是對外宣揚本國文化
的道具。

另外就國家經濟層面來看，
自不用說工藝振興也是不可或
缺的要素。

亦即各種生產品用於國內消
費後，多餘產品則賣至外地。
自從事變⑤發生以來，順勢利用
各地的原材料，加入某種程度
的鄉土色彩，製作優良的代用
品甚或創新產品送到市場，但
這還不被視為真正的製品。若
能以大東亞戰爭⑥為契機，再透
過國民生活用品，將最合理、
經濟且正確健康的日本品味呈

現給國民，即可確立生活工藝品的角色。這也是生產者的重責大任，我認為應該根據這種精神，強調實用、美麗、便宜之三大要素。

其次，振興地方工藝產業也能增進當地福利，所以鑒於目前局勢，利用農村的剩餘力也深具意義。我自去年五月起，在臺南州北門郡附近，利用當地的三角藺，請居民製作「購物袋」或「拖鞋」等。雖然指導至今不過半年，每月支付的工資已經突破三千餘日圓。再加上三角藺的原料費用，大約是三千七百日圓，一年可為當地居民增加高達四萬五千日圓

的收入。如果在不影響農活的前提下，其他地方也於農閒時期實施此種指導與獎勵，我確信定可貼補部分農村經濟。

二、本島工藝產業之有利條件

1. 本島各地皆有天然原材料，取之不盡、用之不竭。

2. 有明確的樣式（圖案、形態）。

3. 子女們具有巧手的技術天分。

4. 工資相對低廉。

本島具備綜上所述之有利條件，卻忽略工藝產業的開拓，實在極為不可思議。總而言之，光木材就有百十數種，竹材種

⑦ 高砂族指現今原住民族。
⑧「自由工藝」一詞的文意，意指未開發民族在基於當地自然風土條件以及固有技術手法所製作的手工藝。
（林承緯，2008〈顏水龍的台灣工藝復興運動與柳宗悅──生活工藝運動之比較研究〉）

類亦多，籐、蔓、莞、藺、植物纖維類等不勝枚舉，一草一木皆可成為工藝材料。再加上樣式相當具有特色，也有優異的技術，只要有適當的指導機關，將可快速成長。然而我並不希望只是生產傳統的樣式與製品，而是要徹底考慮現代人的生活方式，生產生活的工藝品。我不得不說這將是傳承給下一個時代的文化基礎。

在此重申，具備有利條件與重大使命，卻無法振興工業，有諸多原因。總而言之，就是雖然在生活中追求美學，又身處在美學的環境中，但卻無法體會美學。為了本島文化的將來，我一直希望有理念的資本家能挺身而出。

三、對自由工藝的期待

本島工藝產業的發展，最重要的基礎就是高砂族⑦的自由工藝⑧。可惜最近，其特色正在消失中。僅存的樣式亦遭業者濫用，高砂族人樂在製作的領域已受到侵蝕破壞，自由工藝的真正價值亦遭褻瀆。只因為有些地方的行政官員無視其必要性，其天真爛漫的生命發展就受到限制。「與其讓他們織番布，不如讓他們務農」，這種意見雖然很有道理，然而我相信助長他們原有而自然的

藝術心，同時讓他們用拿手的技術獲得生活的質量，也是非常重要的。

有關世界各地的自由工藝如何受到重視，又或者如何進行其指導方法，在此我舉例以供參考。

如同斯堪地那維亞、馬達加斯加島或其他的自由工藝，在政府保護下花費龐大的經費進行指導獎勵，這是理所當然的作法，特別是針對少數民族的指導，確實是合理地結合了他們的自由生活和特色。

換言之，雖然考慮到居民的藝術概念與其土地的自然條件，但是對於職工，並非一味

地教授藝術原理與各種手法，而是讓年輕見習生根據自身的靈感，讓他們創造足以表現為親近的事物或人物、甚或是日常生活情景的素描。在特殊教育下的結果，他們只能獲得完全機械性的技術和淺薄的熟練程度。這樣的教育會扼殺他們的創造能力。所以要訴諸他們的觀察力和創造力，就算不甚高明，他們的作品也會具體呈現他們本身的造形印象。

Eeidman這麼說過：只要不讓年輕生命的微小光芒窒息，表現上的拙劣並無所謂。微小光芒有時也會成為巨焰，總之所採用的系統必須顯現居民對

精神性教育的興趣，那並不是
要他們放棄傳統，而是要喚起
見習生對美的東西感興趣，引
導他們在藝術上的進展。設備
完善的工作場所對他們來說，
並非職業教育場所，而是藝術
性的活動中心。亦即引發他們
的藝術性衝動，然後創造極為
一般性的氛圍，一邊改良目前
已在生死存亡邊緣的鄉土藝術
的技巧，並使其重生。

見習生自行構想並變更素
描，讓他們針對材料（木材、
皮革、植物纖維等），應用他
們的想像來裝飾表現。如此一
來就算是實用性製品也獨具魅
力，可說是具備了獨創的性格。

⑨ 指今蘭嶼的達悟族。

我曾經在巴黎的法屬殖民地
博覽會上，看到馬達加斯加島
居民的參展製品。刻在床板上
的野牛狩獵圖、挑伕行列等，不用
市場景象、挑伕行列等，不用
說也知道這些作品充分反映出
作者的氣質與生活。再者技術
面也看得到各種變化巧思，色
彩及形態也具備自然原始的風
雅，實在令人嘆為觀止。

回顧臺灣島內的自由工藝，
一直停留在未開拓的狀態，像
是排灣族精緻的刺繡與精巧的
彫刻，紅頭嶼雅美族⑨天真的
土人偶或是刻在獨木舟上的線
彫、浮彫，泰雅族的織布與刺
繡等，這些都是不遜於馬達加

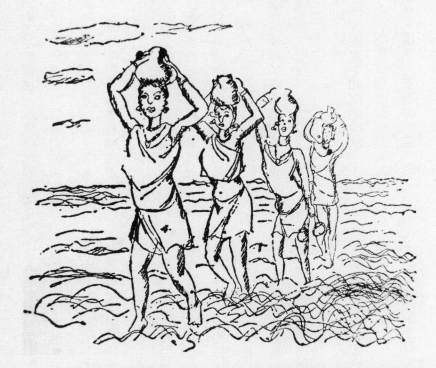

1935 年顏水龍到紅頭嶼（今蘭嶼）作調查，原住民的生活風情深深影響其之後的作品。圖為顏水龍發表於《週刊朝日》〈原始境──紅頭嶼の風物〉一文所畫的插圖，包括汲海水的女孩們、涼爽的番屋。

斯加、阿拉斯加、剛果一帶的工藝品，然而眼看即將失傳，實在令人惋惜不已。島內的自由工藝明明就具備各國的工藝水準，為何無法振興？借用 Eeidman 的話：只要具有生命力的微小光芒不窒息，就可以透過指導，總有一天會發光發熱。我希望能保護這些工藝品，並任命正確的指導者擔負此重責大任。

四、本島工藝產業現狀

在島內，當局已經設置各種機構，謀求工藝振興對策，並且已經逐漸獲得具體成效。這些生產產品大體上並未喪失工業性工藝品的特色，但我並不以此為滿足。這也是因為業者缺乏氣節操守所致，起因於生產業者自始至終的自我滿足及不自覺的模仿。

另一個現狀就是沒有優秀的工藝家。我希望能有對本島社會具有正確的認識、且對明日的文化建設充滿熱情的工藝家，能製作掌握社會人心，並深入日常生活中，廣為普及的作品。

其次，請容許我點出本島生產產品的缺點：

1.加工技術一般來說不夠精湛。

2.未能發揮使用的價值或功能。

⑩ 意指原住民的產品。

3.未能活用原材料之美。

4.不適合現代人的生活。

特別是將番產品⑩當成一種傳統工藝，允許其在市場中氾濫這一點。一般來說，市場上的番產品品味大都陳腐，各地銷售的伴手禮等，很多看起來也像是來自日本內地的進口產品或是仿造品，這是一般公認的事實。

我認為工藝之美無論如何必須尊重器物本質的美，同時所使用的材料之特色美也是條件之一。又或者必須是活用時代的品味，融入一般生活的工藝品。然而市面上的產品完全無法給我這種感受，讓我對於今

後臺灣工藝之振興，深感有改革之必要。

過去本島有相當優質的生活工藝品，但卻很少人記得其優點。一句「老舊」就貶低所有工藝品，並放棄不用，這也是因為由日本內地傳來大量樣式精美的機械製品，以及臺灣業者對於生活方式變遷毫不在意所致。

在此以竹製「椅轎」，亦即幼兒乘坐的竹椅為例。其實「椅轎」是非常實用的兒童椅。橫放時可作為兒童椅，直立時則可作為大人的座椅，有時還可以作為墊腳椅，而且很便宜，一張不到二日圓。具備這麼豐

富的使用功能，且經濟實惠的家庭用具，之所以不受到重視，是因為一直以來業者都只是一味地依照傳統製作，未經改良。

其實這種用具只要考量到現代的西洋風或日本內地風的生活方式，調整尺寸大小，或者是以美術性手法加工材料後製作，應該會被大量使用。其他優秀的製品還有很多，所以只要促成業者重新認識古老物品，順應近代的生活方式生產，不只可以大量被使用，也將成為明日新創的基礎。

五、結論

本島工藝產業之振興應該以大東亞戰爭為契機，準備向南方共榮圈⑪內增加輸出，利用豐富的原材料，發揮極具特色的樣式，並以優秀的技術來生產。

將來對於南方諸國，工藝產業之振興亦可帶來高度的國策性意義，透過工藝展示我國高超的工藝水準與文化標準，指導南方諸國。

另一方面，工藝產業之振興也具有在非常時期為島民的生活提供健康的美麗用具，誘導島民擁有正確品味的生活，同時並謀求增進社會福利的意義。

⑪ 指以日本為中心的「大東亞共榮圈」。

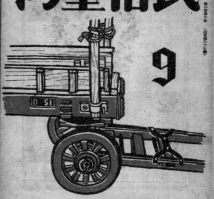

出處：〈工房圖譜—細竹工〉、〈工房圖譜—角工〉、〈工房圖譜—染房〉、〈工房圖譜—筆屋工房〉，《民俗臺灣》，1943.04～09

民俗臺灣

《民俗臺灣》於一九四一年七月十日創刊
（一九四一～一九四五），由臺北東都書籍株式會社
出版，內容包羅萬象，主要介紹及研究臺灣的風俗習
慣，如工藝、民俗、建築、宗教、服裝等，可說是臺
灣第一份探討本土民俗的刊物。內容除了豐富的文字
外，各式插畫與民俗圖繪更是一大特色，尤以立石鐵
臣的作品最多且精彩。

顏水龍在《民俗臺灣》「工房圖譜」單元中共投稿
四次，分別是第三卷第四號、第三卷第五號、第三卷
第六號、第三卷第九號，不僅鉅細靡遺地記錄下該項
工藝製作的過程、人力組織等，更以硬筆速寫工藝製
作的場景及使用的工具。當時顏水龍的身分為西洋畫
家、工藝指導家，居住在臺南。

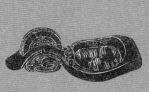

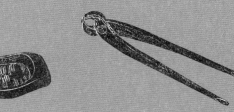

工房圖譜

一九四三年四—九月

竹工藝

臺灣名產之一的竹工藝品，不論在多麼偏僻的偏鄉，也都可以發現從業者的蹤跡。

我並不清楚竹工藝品明確的歷史，不過漢朝時有位能文善武名叫馬援的人，為了治理交趾①而前往當地②，偶然發現豐富的竹材，為了利用竹材打造兵舍或製作各種道具，隨機應變並考量相關工具後，終於成功利用了竹材，據說這就是竹工藝的起源。

自古以來就有工人自福建、廣東一帶來臺，使得竹工藝在臺灣普及開來。現今竹工藝業

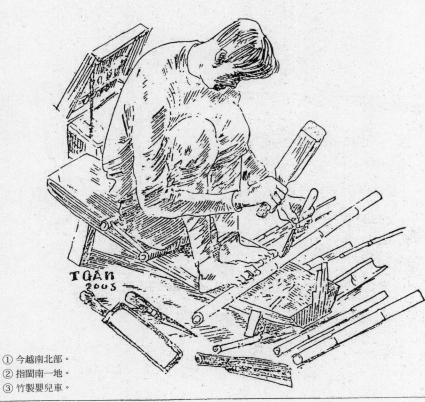

① 今越南北部。
② 指閩南一地。
③ 竹製嬰兒車。

者為了感念馬援的大德，興建馬公廟，或在自家店裡供奉馬公爺，以祈求事業興隆。

竹工藝使用的工具，大致如圖所示，都是簡單的工具。業者利用這幾種工具，製造出千變萬化的製品。

製品種類不勝枚舉，如寢臺（竹床）、椅子（學士椅）、書桌（註：學士椅、書桌都是出自皇宮流傳的樣式）、椅轎、架子、菜櫥、梯床、乳母車③等。此類製品價格低廉，而且堅固耐用，只要能充分活用，作為戰時的生活用具，我認為應該可以品味到簡樸之美。

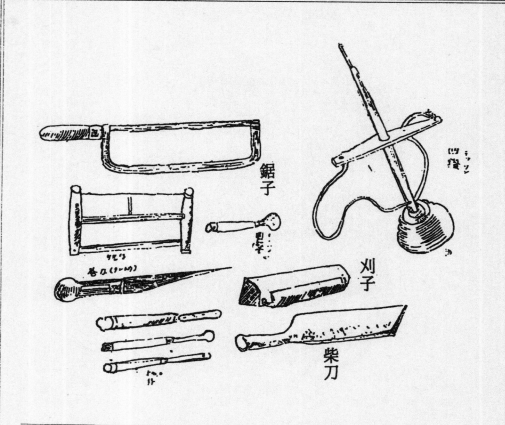

鋸子

刈子

柴刀

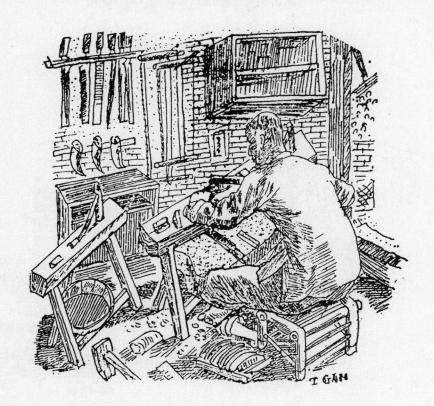

角工藝

角工藝原本都是小規模業者，分散在本島古城中，然而最近因為牛角管制，原料不足，目前全島僅餘三十多家業者。

此項加工技術以前由福州傳入臺灣，在原產地福州有相當多優秀的傳統製品，角工藝的精緻技術更是值得在全世界誇耀，不過在臺灣，主要生產的品項為牛角刮板、牛角櫛梳、棋子、印材、菸斗（菸吹嘴）、牛角鈕扣等。另一方面，新式工房的製品則包含伴手禮的水牛角、菸草盒、菸草盆、茶托（茶船）、鞋拔、文具、首飾

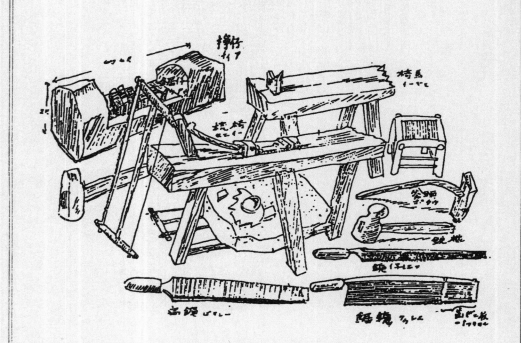

或醫療機器的部分零件等。這
裡介紹的是舊式工房與工具，
所以新式工房與製品不在此文
論述範圍內。

我參觀了臺南市本町（原米
街頭）新福興與水仙宮旁的福
源昌工房，工房內極其雜亂無
章，且製程相當原始。

光是要製作一支櫛梳，首先
要在椅馬上，用鋸子將牛角切
成圓片，再用斧頭剝除上皮，
接著用菜籽油點火烘烤，待牛
角軟化後，再用撐仔壓延成扁
平狀。然後用銼刀粗磨後，於
梳椅上刻出梳齒。此時使用的
鋸子是特殊的道具，在鋸子末
端裝著二片鋸子，有助於先替

④ 即朴樹，葉緣上半部有粗鋸齒，粗糙如沙，又名為「沙朴」。

下一個梳齒的位置定位，這麼
一來即可刻出相同間隔與梳齒
大小一致的櫛梳。其次要將梳
齒尖端磨得銳利，所以使用寬
度相對較窄的三角銼刀，磨上
幾次後櫛梳即大致成形。最後
一道工序則要用朴仔葉④拋光。

所以要製作一支櫛梳，至少需
要十四、五道工序，製程極為
原始，而且業者也不知該如何
改良。不過業者對於自己的熟
練度充滿自信，只要有豐富的
原料，完全可以賴此維生。

我特別想附註強調的是，這
些工匠幾乎都是源自廣東、福
州的華僑，他們堅忍不拔的努
力與技術磨練，是臺灣工匠所

不能及的。他們具有以利益優
先、技術其次的想法，往好的
方面看也就是所謂的匠人脾氣，
這一點和臺灣工匠不同，臺灣
工匠欠缺這種特質，所以我對
華僑們欽佩至極。

染房

本島有所謂的染屋與染房，都是很久以前經營至今的工房，但隨著化學染料的發達，與各種織物仰賴日本內地移入後，使用天然染料的染房步上衰退一途，幾乎即將滅亡。特別是在臺南，過去北勢街（永樂町附近）有傲視全島的大染房，櫛比鱗次，現在卻只剩下協泉昌一家老店。

在介紹染房之前，我想先大致說明一下臺灣的天然染料，供大方參考。至於詳細內容，請參閱「臺灣總督府中央研究所第一次工業報告」所記載的

⑤為含有石灰、水分的泥狀藍色染料。
⑥「山藍」為常見的藍染植物，又稱馬藍、大菁。
⑦又稱野木藍或小菁。原生於熱帶美洲，後引入亞洲、傳到臺灣。

內容。

過去在本島最受重視的天然染料是泥藍⑤，俗稱「菁仔」。藍又分成木藍、山藍⑥、蕃菁⑦三種，主要產地為臺北、新竹、臺南各地，然而現在只採用蕃菁。蕃菁適合栽種在山地，二年可採收三次，色澤濃厚。

僅次於藍的天然染料為薑黃，亦即鬱金。百年前開始，薑黃就是臺灣重要的外銷品之一，但最近薑黃的需求高漲，已成為重要物資之一，受到管制。薑黃的價格為一百斤三十五日圓左右，染料的附著力濃度極佳，是極為鮮明的黃色，化學染料完全無法望其項背，具有特別的韻味，我認為手工藝應該多加利用。產地在臺南州的玉井、高雄州的旗山街一帶，品質優良的產品很多。

其次茶褐色的染料，有薯榔、栲皮（茄苳）、芭蕉汁、車輪梅等，特別對於漁村來說，薯榔是不可或缺的染料，舉凡漁網、帆布、衣服等要染色，普遍都會用到薯榔。這種染料一斤只要十錢，極為便宜，染色的方法是先磨碎熬煮，然後取其汁液來染，所以即使沒有化學染料等，也足以自給自足。

其他，紅色染料則有蘇木、檳榔果實、洛神花瓣等，不勝枚舉，總而言之在臺灣繁殖的

⑧即草灰。

植物中，很多都是可以作為染料或含單寧的植物，考量到近來化學染料難以取得的現況，我認為正適合充分活用此等天然染料。雖然說到底仍有成本效益的問題，但我認為天然染料有凌駕化學染料製品的優點，所以就算貴也應該。

再者，我決定看看永樂町的協泉昌染房。這裡還殘留著許多訴說過去榮景的各種工具。

首先映入眼簾的是巨大的染色桶，俗稱菁桶。桶口直徑五尺，桶底直徑四尺，高四尺的大桶，是以杉木製成。原來菁桶這麼大，難怪在挪揄一個人講話太過誇大時，俗話常會用菁桶來

表現。染房中有四個巨大的菁桶，桶內放著篩編，也就是用竹子粗略編成的篩子，用來避免沉澱物附著在布料上。

染布前有許多準備工作。準備工作被稱為「建藍」，首先要調製染色用的藍液，然後使用時必須儘可能地去除沉澱物，並補足其他的輔助劑。就這樣使用一至三個月，就必須全部丟棄，然後從頭再建藍一次。輔助劑有石灰、糖蜜、煤炻⑧等，必須注意混入比例，所以一般都認為這是一件困難的工作。

接著進入室內，可以看到用花崗石製作的研石，這是用來

為染好乾燥後的布料，做最後加工的道具，形狀特殊。在以龍眼材製作的厚實基臺，亦即枋底上有心仔，這是研石的墊底。心仔的材質為龍眼材或茄苳材，是在直徑六點七寸、長二尺餘的轉子中，插入鐵製芯棒而成。這道製程也就是利用心仔捲起染布，工匠站在研石上，用雙腳踩著石頭的兩端，左右搖動。這麼一來，染布和心仔就會一起轉動相壓，藉此拉開染布的皺摺，染出有光澤的布。要染一尺布需要搖動三十次以上，約需要花上三十秒鐘。

另外旁邊還有被稱為擇規的

道具，將染好的布料捲成一匹（二十八尺）或一大匹（五十六尺），然後才能販賣。

最後謹附上職務名稱和工作內容：

○司阜頭：亦即現今的工頭，負責所有和染色相關的設計、染料採購、或一般工匠的指導監督工作，同時從事染色工作。

○二手：亦即副手，也稱為副司阜頭。

○石仔腳：由熟練且有經驗者負責最後加工的工作。也就是從事染色後拉開皺摺、染出光澤等工作的研石工。每一個染房原則上會有二至五位石仔

腳。

○水腳：其角色就是做為染色工匠，並將染色乾燥後的布料交給石仔腳。

○師仔：亦即見習生，除了擔任染色工作的助手外，也要負責挑水、染布乾燥等其他雜務。只要持續三年就有資格成為水腳，每一個染房有二至三人。

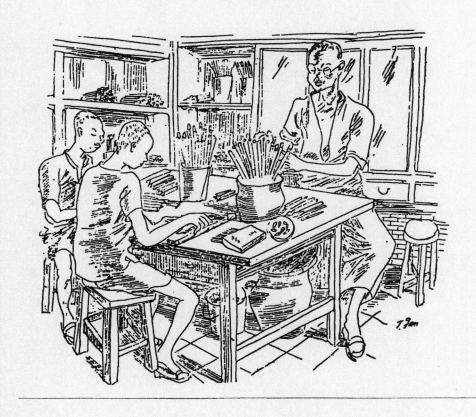

毛筆工房

一般人都以為製造毛筆好像是一件簡單的工作，其實毛筆的製造過程極為複雜，筆者對了解其製程全無自信。以下說明也不可謂之充分，不過毛筆製程大致如下：

過去毛筆的主要產地為支那（中國），據說其歷史可以回溯到秦始皇時期。毛筆的筆軸為木管，筆尖為毛，有人說毛筆是後世的產物，因為最早的古字是「聿」，並沒有竹字頭。

臺灣的製筆業起於大正初年左右，之前用的幾乎都是來自支那的進口毛筆。看看現在

⑨ 中國華中地區。

⑩ 查無原日文「バア毫」一字，依發音推測為「馬毫」（バ一毫）。

分散在臺南市各地的十幾家業者，大多是三十五、六年前由福州、泉州渡海而來。這些業者雖曾一時不敵機械製品，陷入苦鬥，但現今因為時局影響，盛況空前。

自古以來毛筆可以分成以下四種特性：

一、尖（亦即筆穗要尖）

二、齊（筆穗要平順整齊，長短有序）

三、圓（所謂蕪筆）

四、健（用指尖壓筆穗時，筆穗會回彈，稱為健筆）

除此之外還有長鋒、短鋒之分，長鋒的筆穗較長，可寫大字和小字；短鋒則是用來寫細字。

其次是筆穗的毛料，產地為中支⑨湖州，臺灣所使用的原料毛大都是經由日本內地的批發商取得。毛料種類有白兔毫、狼毫、馬毫⑩、羊毫等，還有使用貂毫的高級毛筆，不過貂毫似乎很難取得。

至於毛筆的製造方法，首先要把毛料浸水合齊後，排列在一寸板上。然後泡在石灰水中一天一夜，取出擰乾，再用石灰水清洗，一邊去除髒汙和油脂，一邊用筆梳將用不到的絨毛梳出。這項製程要重覆好幾次，而且為了對齊毛尖，還要再挑選好幾次，並分類長短。分類

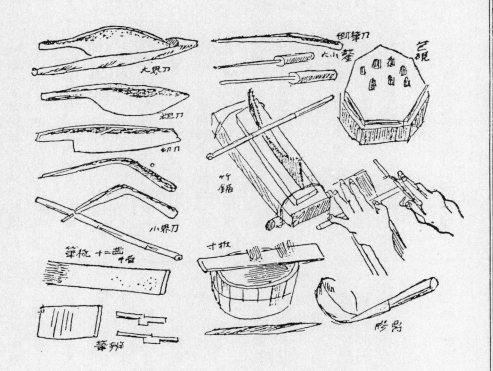

大界刀
倒筆刀
大小鏨
艺覞
粗刀
和刀
竹鋸
小界刀
筆梳 十二齒
寸板
雕刀
筆排

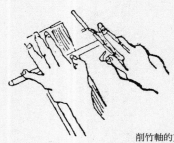

削竹軸的方式。

時會用到被稱為「筆辨」的儀器，這是用牛骨或細竹管製作的儀器，管身上有刻度，以量測筆穗的長短。分類完成後，就根據大小，以品質相對較佳的毛包覆筆穗的周圍。然後把它放在「包硯」，亦即平坦的小臺上，整理後用一根細絲綁緊。要做到這個程度必須重覆大概六、七十道的製程。

其次是製作筆軸，這是用嘉義地方生產的箭竹為原料，先用竹鋸切成需要的長度。然後用大界刀削竹軸的兩端，削的方法如上圖所示，是一邊用左手手掌滾動竹軸，一邊用右手操控界刀去削，所以也需要相

當的熟練度。為了裝上筆穗，用小界刀在竹軸一端刻出一個圓錐狀的小孔，然後在筆穗頭端沾上膠，用倒筆刀嵌入小孔中。

最後一道製程是在筆軸上刻字，用剛剛的銳利刀具，自由自在地刻上文字，楷書或草書皆可。

為了製造出一枝毛筆，至少需要八十道、甚至一百二十道的製程，不過據說每人每天可以製作二十五枝。

出處：〈臺灣の工藝產業に就いて〉，《工藝ニュース》，12:5，1943.07

工芸ニュース

《工芸ニュース》（工藝 News）為一九三二年由商工省工藝指導所發行的月刊，內容呈現指導所成立以來的業務內容、研究發表，以及與工藝、設計有關的海內外資訊，藉以聯絡各工藝產業團體，並將該所的研究調查成果傳播到各地去。

一九三七年，顏水龍帶著美術工藝學校創立計劃方案返臺，結果得到總督府殖產局的建議：先著手調查臺灣的工藝基礎，把設立工藝學校作為第二個步驟。顏水龍在走訪全臺調查工藝品後，便轉赴日本商工省工藝指導所進行為期兩年的研究，返臺之後與該所一直保持著密切聯繫，十分關心《工芸ニュース》刊載的內容報告。一九四〇至五〇年代，顏水龍以「臺灣生活文化振興會理事」身分所寫，對外介紹臺灣工藝產業的種類與現況，強調當務之急──就是活用當地原料資材，生產決戰時所需的國民生活用品與軍需品。

關於
臺灣工藝產業

一九四三年七月

本島欠缺值得推崇的美術工藝品，但卻有很多日常生活中的工業性用品。此外，高砂族的工藝具有眾所周知在全世界誇耀的優秀性與特色；這些工藝品因為堅定的古老傳統而維持明確的樣式，或繼承獨特的技術傳承至今，是顯而易見的事實。這些工藝品也使用臺灣特有的原材料，所以我認為臺灣的工藝產業具有持續性，且充分具有發展性。

其中傳統工藝乃本島工藝產業發展之最重要根基，然而可惜時至近日，其特色正在消失中。辛辛苦苦流傳至今的樣式，又遭業者濫用，特別是高砂族

人樂在製作的領域已受到侵蝕破壞，傳統工藝的真正價值亦遭藝瀆。

不過，只要有正確的指導機關和管制機構設施，我認為未來的發展勢必無可限量。本文接下來將介紹臺灣產業工藝之生產種類與各部門現況，以供大方參考，如能因此吸引大家對臺灣工藝的關心，甚至進而支持臺灣工藝復興運動，筆者與同志將感到極為慶幸。

木工

一、家具類

臺灣的生活方式酷似中國南方，經常使用寢臺、桌子、椅子等，所以自古以來就生產各式各樣的木工家具。寺廟中有神桌和祭祀用具，一般家庭大廳中擺放的神桌，則由上下桌組成，靠近大廳左右牆面的空間，則各放著二張待客用且造形方正的椅子，也就是學士椅。二張學士椅中間隔著一張小方桌。其他家具還有餐桌，搭配的椅子是由一塊厚厚的長木板，釘上四隻椅腳而成的椅條，或者是圓形的小椅子，亦即圓椅頭仔。此外，寢室則有彫刻華麗的寢臺、桌子、椅子、鏡臺兼洗面臺、衣櫃等別出心裁、十分有趣的家具。廚房則有碗櫥、食品臺、調理臺等，大體

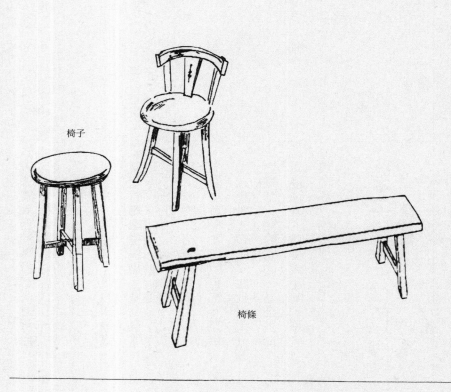

椅子

椅條

關於臺灣工藝產業

上都是同一種樣式。這些家具使用的材料，全都是臺灣出產的紅楠、烏心石、㭴檀、檜木、龍眼材等，因為是傳統的樣式，所以大膽地使用大量材料，圖案設計有的是彫刻，有的則是鑲嵌加工，甚或用簡單的直線鑲邊，以搭配傳統的建築樣式。

然而近年來，因為建築樣式開始導入日本與歐式風格，這些家具自然而然地也逐漸改變，不過這種變化都不出色。特別是和在地傳統建築相比，新式建築還讓人覺得略為遜色，更別提要對新式家具抱持著期待，這終究是不可能的。

這些在地傳統家具，運用浮

彫、透彫、線彫或鑲嵌加工等
手法，不同的地區常見不同的
特色。例如在舊都臺南以浮彫
為主，鹿港的特色為透彫和鑲
嵌加工，嘉義、臺中以北則有
魚板形的線條裝飾，澎湖則較
為籠統，只重視整體的協調性。

二、桶類

桶類是生活用具，產地遍及
各地。在地傳統的品項有糞桶、
痰壺、洗澡兼洗衣用的腰桶、
飯桶（以上塗成朱紅色）、洗
臉用的面桶、浴桶、水桶等；
大型桶類則有籽落桶亦即粟桶
①、染色用藍桶等，種類繁多。
形狀較為優美的糞桶、腰桶、

手提水桶、飯桶等，也是極為
堅固耐用的用具。大東亞戰爭
爆發後，雖有數種取代金屬製
品之替代用具問市，如水桶以
及洗臉盆等，但我都不認為是
好用具。不過這些代用品的生
產卻十分興盛，原材料為杉檜。

蒸籠

飯桶

① 「粟桶」為打穀機的前身。

②臺語稱為「欄仔堵」。

三、小木工品

轆轤製品則有桌腳、檯燈、欄杆、盆、茶托、鈕扣等，以及玩具類、小盒類、臺灣拖鞋等。彫刻製品則有佛壇、神主牌、花板②、神龕等。不管怎麼說，最出色的彫刻製品來自臺南、彰化、鹿港，特別是臺南市，自古以來就有極為出名的木匠街，商店櫛比鱗次，然而現在的情況卻是大約自八、九年前開始，這些商店堆滿了品味極差，塗成淡黃色的衣櫃、衣櫥、鏡臺、化妝臺等，作為鄉下人家的嫁妝。大家不再像過去一樣競相比拚技術，技術精良的工人們也為了討生活，不得不各自尋找出路，轉換跑道去從事工資較好的體力活兒。

高砂族的木彫製品，也有許多建築物的柱子、人物像、湯匙、菸斗、釣箱、連杯、劍鞘等物品上之彫飾，令人喜愛，然而最近因為忙於勞務，高砂族人應該已經沒有餘力樂在與生俱來的技術之中了。

上述製品使用的材料有紅楠、樟木、龍眼木、茄苳、烏心石、黃楊木、石柳等，特別是臺南出名的鑲嵌加工工藝品，會在暗黑色的茄苳材料上，鑲嵌明亮的石柳木，所以又有「茄苳入石柳」的俗稱，自古以來就是極為著名且優秀的精細木工

③ 意指同業公會。

工藝。

另外值得一提的則是，以竹加亞杉製作的蒸器，是罕見形狀優美且堅固耐用的蒸籠。

竹工

臺灣的山林原野或住宅周圍，有數不盡的竹材。竹子生長快速，竹材的利用今後勢必更加有利，這一點自不待言。

竹子有許多種類，如刺竹、桂竹、麻竹、長枝竹、綠竹等，其性能亦因竹種而不同，因此利用範圍極廣，遍及建築、家具或編織品、製紙等用途。

農村甚至有富麗堂皇的竹製房屋、糧倉，漁村則有竹筏、漁具。竹編也是臺灣工藝生產的重要環節，是全島最普遍的工藝，各地皆有竹工藝名人，接受委製特殊製品。主要產地包含臺北州松山街的內湖庄和臺南州新豐郡下的關廟庄，這些地方家家戶戶不論老幼，都能利用有限的工具與一雙巧手，生產出千變萬化的製品。其中關廟庄是無與倫比的竹工藝部落，不愧是承襲古老傳統至今，以非常組織化的方式營運，最近在產業組合③的管制下，合理地進行技術指導、製品檢查、販賣仲介等，邁向事業化發展。

昭和十六年（一九四一）的調查結果顯示，該地的竹工藝業

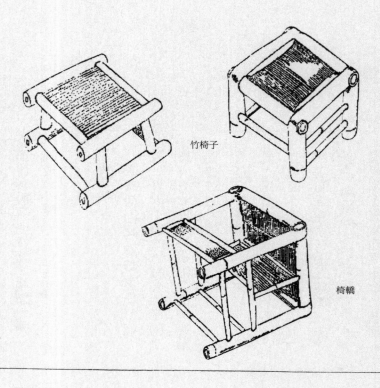

竹椅子

椅轎

者有一千四百八十三人，年產
值為二十萬八千餘日圓。全部
落居民主要以農耕為業，部落
總人口一萬五千人，其中竹工
藝人口占不到一成，幾乎都是
婦女的家庭副業。

　竹編製品大致有以下種類：
美術性製品有檳榔籃（盛放
檳榔果實用於待客）、謝籃、
棧籠（婚喪喜慶時用來盛放供
品或食物）、花籃等；實用取
向之製品則有米籠、畚箕（掃
地時盛放塵土的用具）、味噌
爐④、笊籬⑤、漁籠、籤仔、
籤湖（用於乾貨）、桌蓋（罩
住桌上的食物）、飯撈（撈起
煮熟的飯）、篩、米籬⑥、臺

④ 過濾味噌的篩子，讓味噌溶入鍋內。
⑤ 在水裡撈東西的器具。具長柄，能漏水，形似蜘蛛網。
⑥ 米籮，指用來裝米的竹器。

灣斗笠的基礎編織等，不勝枚舉，竹製用具深入生活的各個層面。用來編織的竹材主要是長枝竹、桂竹。

籐工藝

過去臺灣自香港進口南洋籐，而使籐工藝在臺灣有相當程度的發展。不過大東亞戰爭爆發後，進口突然中止，慢慢開始使用臺灣島內生產的籐。然而光靠島內生產的籐，無法自給自足，且臺灣籐很難漂白，並不適合用來製作工藝品。但如果站在實用的觀點來看，臺灣籐反而比較堅固耐用，且帶有獨特的風味。

因為上述緣故，籐工藝雖一時陷入衰退，然而最近高雄州已取得大量籐芯，也開始逐步組織共同製作所。

籐製品包括寢臺床板、籐籃類、籠、乳母車、枕頭、桌子、椅子、安樂椅等，甚至還有將圓籐彎曲後，刻上高砂族彫飾的手杖。

優秀的籐製品有高砂族的籐籠、背簍等，其餘製品皆不如香港或廣東製品。主要生產地為新竹、嘉義、北港、高雄。

藺草編織

熱帶地區的莞蘭有許多不同的種類，繁殖力也十分旺盛。

⑦ 榻榻米是以乾稻草為蓆底，表面再以藺草編織成蓆面。
⑧ Ampela 為馬來文，莎草科藺草的一種。
⑨ 意指藺草公會。

每年可收成二次，據說有時輕鬆即可採收三次，端視施肥狀況而定。主要繁殖地點為沼澤地或有鹽分的地帶，只要有種子就會一個勁兒地繁殖。種類有大甲藺、七島藺（俗稱鹽草，亦稱三角藺）等，不過七島藺占全島約三分之二的產值，主要產地為臺南州內；大甲藺則幾乎全產自新竹州、臺中州二州內。大甲藺較細，可以撕成細絲，適合用來編織帽子、袋子、墊子、坐墊、草鞋表面；而七島藺的纖維較粗，所以用於編織臺灣涼蓆、榻榻米表面

⑦、購物袋、Ampela 容器⑧，或是將纖維捻成繩，用來編織

墊子。最近這類製品的需求高漲，以前還能出口藺草至日本內地供做紙漿原料，近來光是供島內消費都已開始略顯捉襟見肘。

去年四月臺南州成立了藺草集荷配給組合⑨。至今，其下有加工生產組合，透過統一管理業者，謀求生產之合理化。

過去臺南州的新營、新化、北門、新豐、東石諸郡，不但是原料產地，也是加工生產地，這裡生產的製品足以供應全島。此地有技術與剩餘勞力，因此筆者自昭和十六年（一九四一）五月起，於北門郡學甲庄指導製作購物袋、拖

⑩ 1937 年盧溝橋事變至 1941 年 12 月底間的中日大規模戰爭。

鞋等數種製品，更將不用的藺草製繩以編織墊子。結果去年三月的調查顯示，年產值已達三十萬日圓，展現令人驚豔的成績。

另一方面，為了減緩榻榻米蓆面原料的不足，也逐步強化藺草製品的生產。如同關廟庄是竹工藝的部落，北門郡學甲庄是藺工藝的村落，而新營郡的後壁庄則是製作蓆簾為主的部落，各個地區生產的品種都各有不同。

大甲藺的加工地點幾乎都在新竹、臺中二州內沿海的通霄、大甲、清水地方，在日本殖民臺灣前即頗負盛名。過去只有

大甲藺編織，其後在總督府當局積極的研究指導下，供給當地各式各樣之帽紙原料，編織後的製品則外銷世界各國，然而在支那事變⑩以來，外銷出口停滯，之後就轉為國內消費的製品。另外，最近也利用簡單的織機，將短的大甲藺紡成織布，再加工成坐墊、枕頭、袋子等，不過無論如何，品質都無法達到人工編織的水準。其他還有利用檜木纖維，織成有圖案的織布，然後加工成袋子等，快速在市場中氾濫。我認為只要對原料和加工提供良好的指導，這些都極具發展性。

其他像林投纖維、月桃纖維

錫香爐

臺灣刀（料理用）

的利用範圍也很廣。我深信僅
次於竹編織的藺草編織，將來
一定更具有成長的空間。

金工

臺灣的金銀工藝自古以來就
有相當純熟的技法，但大多作
為裝飾品，或是展現臺灣風情
的觀賞用品。也有人誠惶誠恐
地製作皇室的貢品，及一般人
士的紀念品等，並為其技法而
自豪，無意中參加展覽會或博
覽會而得獎。臺灣的金銀工藝
技術精湛，且有一種獨特的品
味，這是其他地區所缺乏的特
色。現今不允許從事金銀加工，
於是這些工人幾乎全處於失業

狀態，有些人為了生活，不得
不轉而從事馬口鐵職業。
過去極負盛名的傳統老店臺
南金足成、舊足成號，當然也
處於歇業的狀態。

其次，一般的鐵匠主要製作
農具和日常生活用五金，但並
無特別了不起的製品。唯臺北
郊外的士林街出產著名的士林
刀，刀柄為牛角製，形狀特殊，
堅固耐用，值得信賴。另外也
有剪刀、剃刀等，但大致上都
屬於中國風格。其他如錫、黃
銅食器、燭臺、香爐、門環等，
也都有優秀的製品。

染織

在地傳統的織物有芭蕉布、鳳梨布、纏足用布條（腳白）及高砂族出色的麻布。有一段期間曾以家庭手工業的方式，生產木棉的單幅棉布，但因棉線配給中斷，現在已經完全不生產這種織物。聽說臺中州鹿港地方仍有人在織絹布，但筆者尚未親眼目睹。臺南州北門地方自古即是盛產織物的地區，因此失業者也很多，筆者正加緊準備，希望今年秋天能讓他們以代用線織布。

染料方面，傳統使用天然染料，但隨著科學染料問市，以及各種織物越來越依賴日本內地供給，染整業因而衰退。就我所試驗過的天然染料來說，泥藍、薑黃、薯榔、栲皮、蘇木、檳榔果實等，染料附著力及濃度皆極為優秀，成本也和化學染料相去不遠，只是染製程序較為麻煩而已。我認為今後應該徹底加以利用。

其次，刺繡技術也十分普及，本島居民廣為使用，包含自家用鞋、拖鞋、腳絆（色褲）[11]、圍裙、錢包等，皆簡樸而美麗。高砂族的刺繡也很優秀，光靠繡功，可繡出十字繡風的作品。用色雖說是原色，但色彩調和實具新鮮感，圖案幾乎都是幾何圖樣。排灣族則喜歡將蛇或

[11] 纏足用布。

人物的圖案放入設計中。

陶器

傳統本島的陶器，已知在臺北州鶯歌庄和北投、新竹州的苗栗、臺中州的南投街、臺南州的嘉義市各地方有粗陶，最近好不容易終於有日本內地的業者，著眼其便利性，在天然瓦斯產地的苗栗，投下高額資本建設工廠。臺灣窯業的發展是落後的，據了解是因為日本內地的生產限制和移入困難，才開始手忙腳亂地在臺灣著手進行。以前中國南部（亦即廣東和福建）低廉的交趾陶風靡

油壺

鹽壺

藥用壺

⑫ 1941年日本靜岡縣的理研工業株式會社在新竹市設立理研電化工業株式會社，原以製作耐酸鋁的產品為主，後因戰爭原料取得困難，改為生產木胎漆器，而被當時新竹市民稱之為「木碗公司」。

一世，其中也有佳作，但現在幾乎無法流入本島。這也是因為有一段期間，日本內地的機械製品幾乎壟斷了市場所致。不過島內殘存的命脈，近來一起開始蓄勢待發。

島內生產的陶器有壺、甕、鉢、土鍋等，都是實用品，符合一般人的需求。油壺、鹽壺、水甕也有優異的製品。另外陶鍋的形狀也很有趣，讓人覺得很親切。製造技術雖然極為原始，但其熟練程度卻令人驚訝。也有大規模經營的磚、瓦工廠，但並無特別值得一提之處。現在是臺灣窯業的轉換期，我非常盼望能有優異的製品問市。

漆器

漆的原料栽培地為臺南州龍崎庄和新竹州苗栗，但尚未達到自給自足的水準。臺南州斗六街也生產桐油，但除了供應軍需之外，尚不可謂之充足。

除了理研⑫的漆工廠是大規模一貫作業外，沒有其他像樣的漆工廠。理研的漆工廠生產一般家庭用製品，是利用沖繩一帶的風格，加入臺灣的特色，我期待這家工廠能逐漸上軌道。另外，該工廠也試著培育臺灣的青年員工，聽說成績十分良好。

⑬ 創建於 1873 年，經過百多年不斷的合併重組，今已是日本大型的造紙企業。
⑭ 為臺灣日治時期四大製糖會社之一，本社設於臺南州新營街。
⑮ 大約指今中國遼寧、吉林和黑龍江三省全境及內蒙古東部等一帶。

角工藝

本島有豐富的牛角、蹄、牛骨原料，所以自古以來就有此類加工工藝。製品有伴手禮的水牛角、菸草盆、盒子、茶托、酒杯、裁紙刀、鈕扣、印材、醫療機器的部分零件、牛角櫛梳、牛角刮板等，但除了畜產工業會社的工廠外，其他都是家庭手工業式的經營，而且全島只有三十家。並無特別值得推崇的優良製品。

其他

製紙業有王子製紙⑬和鹽水港製糖⑭的紙漿工廠，其他還有小規模的竹紙工廠和製造手紙

（粗草紙）的工廠。紙的原料相當豐富，但製紙業並不興旺。

此外，新竹有所謂的蓮草紙，主要用於做人造花。一般說到製紙，就會聯想到抄紙的製程，但新竹蓮草紙卻是以圓木為原料，左手旋轉原料，右手用銳利的長菜刀將圓木削成薄片。這種技術必須具有熟練度，而且不可能用機械取代人工。戰前曾大量出口至美國，現在則出口至滿洲⑮、中國。臺南市也有出名的人造花，因此還留有草花街的街道名稱，商店內陳列著五彩繽紛的製品，吸引過路人佇足欣賞。

本文挑選出島內主要的工藝

產業並加以說明，但筆者認為

應該還有許多遺珠。同時由於

版面篇幅有限，只能極為簡單

地概述，無法寫下詳盡的內容。

各部門的詳細調查報告將於日

後另行發表。

結語

將臺灣視為日本內地的一個

地方時，想當然爾，也和內地

一樣會有地方性的傳統以及鄉

土特色。另外，臺灣有豐富的

大自然原材料，又富有技術天

分，再加上剩餘勞動力，當務

之急自不待言——就是加以活

用，生產決戰時所需的國民生

活用品與軍需品。

因此重要的是必須要有正確

的指導機關，強化統一管理，

以停止生產不具急迫性、不需

要的製品，有效且適當地使用

原料資材。此外，一方面應該

加強製作者之精神訓練，力

圖提升文化性，致力於改善生

活；另一方面則應期待透過參

加光榮的產業戰爭，啟發培養

出更進一步的國家觀念，以振

興臺灣之本土產業。

出處：《臺灣工藝》，臺北市：光華印書館，1952．09

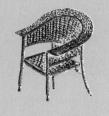

臺灣工藝

《臺灣工藝》為顏水龍任職臺灣省政府建設廳顧問時所出版的書籍，初稿以日文寫成，插圖、設計全出自顏水龍之手，封面書名則由顏水龍繪、陳家和木刻，底圖採用原住民的圖樣，而為表示對臺灣工藝的支持，所用紙張也是本土所生產。值得一提的是，整本書從製作、裝訂、序文推薦到書末廣告，多可見顏水龍交遊的廣度，充分顯示出當年他全臺走透透的人脈關係。

本書內容共介紹臺灣十二類不同材質的工藝品，詳述各項工藝的發展、材料和振興方策，其資料來源一方面取自實地進行臺灣工藝調查的紀錄，一方面引用日治時期出版的文獻；書末收錄有〈附錄：臺灣工藝品之貿易價值〉一文，不忘藉此再度強調臺灣工藝品的價值，以期對傳統工藝能有新的認識與再造。在此補充說明：書中有許多內容及圖表的名稱用語與今日說法不同，為增進現代讀者閱讀時的理解，編者將以加註方式補充說明；此外在時間的書寫上，也許是受到當時政治氣氛所致，日治時期的年代不寫明治、大正、昭和，而以民國為畫分，也就是一九一二年起寫民國，一九一二年以前寫光緒，為忠實還原時代氛圍仍予以保留，特此說明。

引言

一九五二年九月

一、工藝之意義

所謂「工藝」，向來有種種不同的解釋，作狹義解釋者：凡以裝飾為目的而製作的器物，其技術上的表現稱為工藝；然作廣義解釋者：則對各種生活所需之器物，加以多少「美的技巧」者，皆列於工藝之範圍。

此種字句的意義，隨文化之轉變與進展而有若干的變化。

現在吾人所稱工藝的範圍雖廣泛，但被稱為「工藝品」，必須具有「美的要素」；即除有實用價值外並應適合需要者之嗜好，使其能得到滿足與安慰，方不失工藝品的真義。

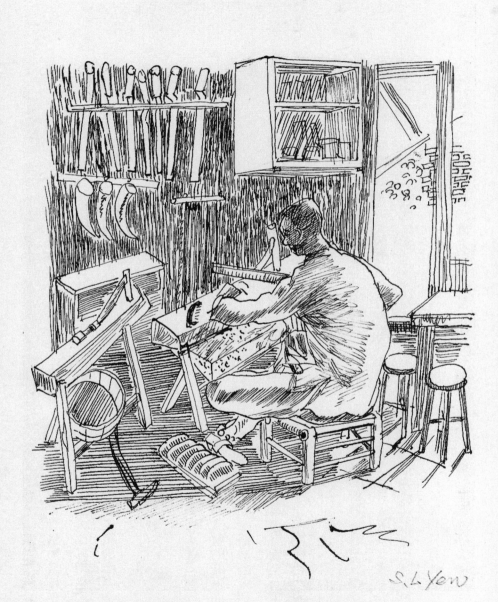

製作牛角櫛梳的工藝師傅。（北美館提供）

① 為玻璃紙的一種，無色、透明、有光澤，多用於包裝。

凡工藝品，不論製造組織屬於個人作家，或家庭工業，或係工廠機械生產，其本質並不受此種生產過程支配，因此只限以個人手工業的生產為工藝者，不免有失當之處。

因此，吾人似可獲得一項認識，即工藝品之第一條件乃適應實用，即對吾人生活多少有貢獻。惟人類之本性都具備「美的情操」，雖因教養、風俗、習慣不同而有些許差異，但除實用價值之外並應具備若干「美的要素」，俾能使用者得到滿意，為一般共同之要求與趨向，吾人所謂的工藝品即係因應此需求而產生，在目前

吾人生活上所用之染織物、金屬製品、陶瓷品、家具等衣食住必需品之大部分均是工藝產品，而一般工業製品亦多顯示工藝化的傾向。

二、工藝與工業之關係

就工業與工藝的關係而言亦非常密切，如通常吾人利用工業產品的染料、顏料、藥品、賽璐玢①、合成樹脂、人造絲等，施以工藝之「美的加工」製成染織物、漆器、賽璐珞製品，此即工業與工藝結合以產生完善製品的實例。前已言及，由於人類具有美的情操，一般工業製品亦多顯示工藝化

三、工藝與美術之關係

一般所謂「美術」者乃超越實利實用之目的，而專注表現個人的成就，因之工藝的發達乃隨美術之發達而發達，而一個國家之工藝常可表現其美術上的成就，因之工藝的發達乃隨美術之發達而發達，而一個國家之工藝常可表現其美術水準並顯示其文化的高低。

工藝與工業關係密切，而兩者的配合對於人類生活極為重要，是故工業與工藝之提倡實不可偏廢。

此均可說明工藝與工業關係密切，而兩者的配合對於人類生活極為重要，是故工業與工藝之提倡實不可偏廢。

化，亦可促進工藝之發達。凡於工藝，即促成工藝之產業而工業上大量生產條件如用之於工藝，即促成工藝之產業或技巧，亦使工藝蒙受其益，而工業上大量生產條件如用之工業進步，提供工藝良好素材或技巧，亦使工藝蒙受其益，文化的進步；另一方面，由於工業進步，提供工藝良好素材富，此為工藝促成工業及人類文化的進步；另一方面，由於的技巧，使人類的生活益為豐富，此為工藝促成工業及人類的趨向，即在工業中運用工藝的技巧，使人類的生活益為豐

作家的理想，並不受任何拘束，例如繪畫、彫刻、音樂等均屬美術。反之，須考慮需要者之實用價值，並兼為滿足「美的感情」，此種受經濟拘束的一種生產技術稱之為工藝。但亦有美術品具備實用性，故美術品與工藝品頗不易作鮮明之區別，但就兩者關係而言，因工藝品須具備「美的要素」，在技術上必須利用美術上的成就，因之工藝的發達乃隨美術之發達而發達，而一個國家之工藝常可表現其美術水準並顯示其文化的高低。

四、本省工藝在產業上之地位

我國雖有燦爛歷史，持有悠久不滅的工藝技術，但迄今未能使之合理發展。本省因受日本五十年統治，於消費日貨的政策下，對工藝產業的改革，未予顧及，故仍保持原始狀態。當時雖有如帽蓆等馳名全球之工藝產業，但不著重於本產材料的利用，特用日產的紙捻及本省的低賃勞工，以獲巨利。

此外竹材、籐材等工藝亦有良好基礎，如能予以獎勵指導，必可得到良好結果，但日本政府惟恐本省產品與日貨相互競爭，而影響日本國內生產事業，故對本省工藝產業未予以積極的指導與獎勵。

本省的工藝材料極多，擁有良好的技術傳統，造形、編織等均有其特長，剩餘勞力豐富，凡此均為發展工藝之良好條件。時值高唱爭取外滙之際，實應運用此項有利條件，迅速振興本省工藝產業，繁榮農村、救濟失業，增強國家經濟力量，裨益當前經濟局勢及今後經濟建設誠非淺鮮。

編組品産地及竹林分布圖

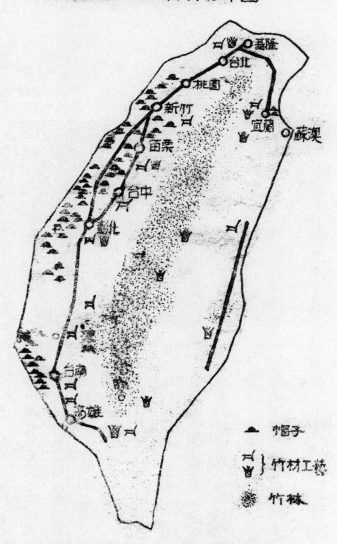

帽蓆

關於臺灣帽蓆業之起源，雖無詳確紀錄，但遠在雍正五年（一七二七），住在大甲附近歸化番社雙寮社之婦人蒲氏魯禮及日南社之婦人蚋布烏毛二人，採取野生於大安溪下游雙寮社附近沿海濕地之大甲藺，試編蓆子及日常用品；又於乾隆三十年（一七六五）有雙寮社的婦人加流阿買①，將大甲藺強靭的莖部撕裂成細條後編製蓆子，得到良好成品，因而大甲藺之栽培及利用始逐漸為人重視。

大甲帽的正式問世，乃以光緒二十三年（一八九七）當時總督府苑裡辦務署署長日人淺

① 1978年9月，刊登於《臺灣風物》的〈臺灣民藝及臺灣原始藝術座談第三次會議紀錄—臺灣民藝節錄〉一文，譯為「加河阿買」。

帽蓆

井元齡囑西勢庄婦人洪氏鴦編成者為嚆矢；；林投帽則是光緒二十五年（一八九九）某英人在臺南教授其利用方法而逐漸傳布發達。

一般所謂臺灣帽者，原係以大甲藺及林投葉二種植物為原料編製，至民國四年，日人發明紙捻絲，在本省編成帽子後，以「東洋巴拿馬帽」或「仿造巴拿馬帽」名稱大量生產，壓倒大甲帽及林投帽的銷量。

此外雖有使用七島藺（俗名鹽草）、苧麻、瓊麻、椰子葉、棕櫚葉、鳳梨葉、黏絲、玻璃紙等者，但均屬一時流行，產量並不多，直至現在，臺灣帽

的生產仍以紙捻帽為主。

本省帽蓆編組技術極為普遍，均由婦孺從事生產，主要產地為新竹、竹南、通霄、苑裡、大甲、清水、彰化、鹿港、東石、朴子、北門、佳里、臺南、安平、灣裡以及茄苳等，多在沿海岸線缺乏農地的區域，為家庭副業經營。

在日據時代，從業婦孺近廿萬之多，並有一千至二千人的「集帽人」，從事帽子材料配送及成品收集。「集帽人」所收集的帽子，逕送當時的總督府帽子檢查所，經一番檢查手續後始運往日本神戶港，再經輸出貿易商之手，向歐美各國輸出。

茲將歷年來臺灣帽生產量及消費（依三十年來情形統計）表列如左（詳見七十五頁）。

近來因種種原因，斯業一落千丈，就以帽子而言，目前生產不及歷年產量平均數值之十分之一。此其結果，影響農村經濟殊匪淺鮮，因此使主要農村副業機會喪失，以致多數農村婦女陸續流入都會之中，有的服務交際場所，有的被貶為傭婦，漸受物資文明生活的弊害。沾染不良習氣，時久則失去原有樸素而勤勞之美，乃至演出種種悲劇。

筆者曾於去年二月間，奉命

臺灣帽蓆歷年生產量

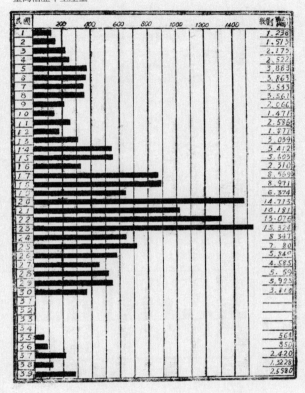

民國	數量（千頂）
1	1.238
2	1.575
3	2.175
4	2.522
5	3.883
6	3.863
7	3.533
8	3.561
9	2.066
10	1.471
11	2.536
12	1.877
13	3.039
14	5.412
15	5.605
16	2.310
17	8.599
18	8.971
19	6.374
20	14.713
21	10.181
22	13.079
23	15.324
24	8.347
25	7.80
26	5.840
27	4.585
28	5.59
29	5.925
30	3.810
31	
32	
33	
34	
35	561
36	850
37	2.420
38	1.3228
39	2.5580

調查帽蓆生產情形，到處目擊斯業日益凋零，誠有今非昔比之感。據當時調查結果，斯業衰落之原因可列舉如次三點：

1. 業者不諳貿易之各種手續。

2. 船舶來往減少，資金凍結時間甚久，而業者資金有限，以致周轉不靈。

3. 本省一般民生用品較貴，生活費用高故製帽工資亦高，且銀行貸款不易，暗息過高，以致增加成本，不易與外貨競爭。

為補救此種困難，政府前後公布有關工藝品外銷辦法及進口製帽紙捻絲結滙辦法，以促進生產；另一方面省商聯會亦增設帽蓆小組，積極推動有關帽蓆外銷之種種事項。惟目前為止，成效殊鮮。

除前列三項之外，筆者注重

帽蓆

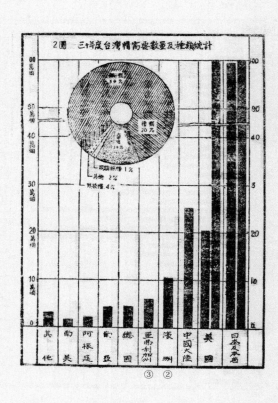

第2圖　三十四年度台灣帽需要數量及種類統計

② 指澳洲。
③ 指非洲。

帽席

製帽原料的供給及原料處理的問題。如上圖所示，臺灣帽輸出量約六〇％為紙帽，此種紙帽材料之紙捻絲都購自日本，本省現無生產，近年來，日製紙帽在國際上之地位不可藐視，紙帽如專仰賴日製材料，頗為不利。本省豐產各種雜纖維，應由有關機關或造紙工廠，研究其利用而製造紙捻絲的方法，以達成材料自給及減低成本之目的。對有關製帽材料植物如大甲藺或林投草之栽培資金的補助或低利放款亦屬重要，希望有關當局儘速設法扶助。

再提請注意大甲藺及林投草的處理問題，前者有發霉、變

顏水龍於 1946 年所設計的鹹草編織手稿。

色的缺點，後者有成本太貴之嫌，影響外銷甚巨。在日據時代，日人亦注意此點，曾作其改良研究，惟未能得到有效結果。目前在工業試驗所亦正在進行研究，對大甲藺漂白處理法已由該所經二十餘次試驗得到初步成績，至於變色與否，現已進入長期試驗階段，此項研究如能成功，則對臺灣帽蓆界的貢獻，實為不小。林投草漂白早已實施，但目前處理費較貴，成為增加成本之一因素，仍有研究改良的必要。

以上簡述臺灣帽蓆的過去與現在，為振興斯業，應改進之處尚多，尤以下列兩點甚屬重

要，希望業者加以注意：

一、提高品質

本省帽蓆品質向稱良好，過去在國際市場上信譽卓著，銷量頗巨，惟近年以來，帽蓆出口情形與在國際市場的地位，相繼低落，一方面日本紙帽產量大增，廉價傾銷，對於本省帽業，實為一大勁敵，為鞏固臺灣信譽，爭取市場，亟應提高品質，規定帽蓆標準規格，設立出口帽蓆檢驗機構，嚴厲檢查，不合於標準者一概不許出口，以杜流弊。

二、聯合運銷

過去帽蓆產銷缺乏組織，不僅不能配合，且往往因互相競爭力量抵銷。今後應改聯合產銷的方法，即在各生產地設立帽蓆產銷合作社，互相取得聯繫、消除競爭，以期保持有利價格，並力求成本減低，以利外銷。

顏水龍於 1945 年前後所繪應用在鹽草編織品上的幾何圖樣設計稿。（北美館提供）

帽
席

竹材工藝

　　竹林是亞洲特產品之一，本
省尤為發達，不論在山野或住
宅周邊，到處繁殖，因受熱與
陽光之天惠，生長頗速，每三
年可採伐一次。全省竹林面積
計有四二、〇〇〇公頃左右，
年產量約達四八、七九〇、
〇〇〇枝，在臺灣林產中，居
重要地位。

　　竹材種類有數十種，用途較
大者有刺竹、桂竹、麻竹、長
枝竹、孟宗竹、綠竹等等，尤
以桂竹之需求量最多。

　　竹材之利用範圍甚廣，與人
類生活有密切關係，例如竹造
房屋、農具、竹筏、漁具、生
活用具以及裝飾品等用途不勝

① 英文 Istanbul，現譯為伊斯坦堡。

枚舉。惟一般人士卻有輕視竹材及竹製品之傾向，實為遺憾。

一九三七年，土耳其意斯丹布魯①（譯音）美術學校建築科長托特（Bruno Taut 德籍著名美術家，在表現主義勃興當時，樹立新興建築基礎，為斯界之先鋒）應日本國立工藝指導所之聘請赴日，視察日本工藝情形，他對竹材工藝特感興趣，尤對省產竹材工藝品，深表讚賞。托特企圖利用竹材工藝品的國際化並考慮各國人士的嗜好而試製各種工藝品。

嗣於一九四〇年，法國著名室內裝飾家具利安（Charlotte Perriand）女士在日視察日本工

藝界，曾對本省出產竹製家具與各種竹編製品亦表驚異與讚賞。吾等應基於貝利安女士所提倡之「選擇、傳統、創意」主題，活用竹材的傳統技術及其獨有素材美，創造出適用於現代生活的家具或日用品。

又前日本民藝館長柳宗悅氏來臺視察本省工藝產業時，也曾誇讚本省竹材工藝品，並暗示將來作為出口工藝品頗有希望。

日本自從二次大戰以來，對此項產業特別努力，聞已有各種竹製品外銷。據日本大藏省稅關統計，昭和二十四年（一九四九）竹林及竹製品之

輸出總額為五億八十萬日圓，與上（二十三）年度輸出量比較極為增加，其增加率為竹材三點四倍、釣魚竿一點三倍、竹簾六點三倍、籠類二點四倍，此足以證明國際市場對竹製品的需要量年年增加的事實。

目前竹材的最大市場為美國，試看最近美國工藝雜誌或住宅雜誌可知道彼邦人士對竹材關心逐年增加，即自一九四七年前後開始流行亞洲風，在各家具公司的新作品發表會中，常見以竹為主要材料的家具，其利用範圍頗為廣泛。

日人可乘此機會，試製各種竹製品，企圖發展於英美及歐洲

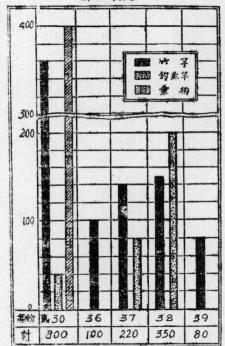

竹材輸出量統計圖
（單位：萬枝）

年份	民30	36	37	38	39
計	800	100	220	350	80

民國卅年度（輸出量最高年度）輸出量

種類	數量（枝）	金額（美元）	輸入地
竹竿	3,600,000	90,000	美國
釣魚竿	400,000	10,000	美國
傘柄	4,000,000	20,000	日本
共計	8,000,000	120,000	

各地。

就工藝的應用價值而言，竹具有素材美及簡素而實用的優點，但目前為止，除有若干竹材輸出外，並無竹製品輸出。

茲將本省竹材輸出量表示如後，以茲參考。

本省竹材加工業擁有工人一萬五千至二萬人，每年收入約達七、四五二、四三四元，加工技術可分為編組及鑿製兩部分，產品種類頗多，編製部分有檳榔籃、謝籃（盛禮物用）、米籃、花籃、魚籠、簸子、筷子、

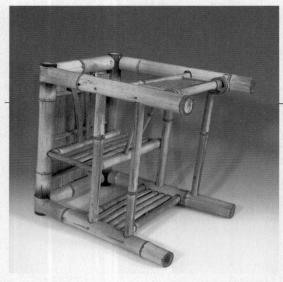

由顏水龍設計，李榮烈製作之造形特別且兼具實用功能的竹製椅轎（乳母椅），深受外國人士喜愛。（國立臺灣工藝研究發展中心藏品）

桌蓋、篩子、行李籠、簸箕、提籃、整理衣籃、刺繡籤、玩具籠、手巾盒、托盤、肥皂盒、炭籠等；鑿製部分有桌椅、櫥櫃、睡床、書架、帽架、屏風、枕頭、婆婆車、椅轎以及裝飾品。

竹材編組技術極為普遍，亦為一種家庭副業。多由婦孺從事，主要生產地有臺北縣內湖鄉新庄、桃園縣桃園、南投縣竹山鎮及臺南縣關廟鄉等地，尤以關廟最為著名，向為其他各地莫及，但此種工業規模並不大，住宅的迴廊或房間裡即是彼等的工作場所，利用家事餘暇，從事生產，破、削、編之技術極為熟練。在日據時代，曾設有產業組合（即生產合作社），積極改進技術，並實施製品檢查及銷路推廣等，力求經營的合理化，而得到相當成果。據民國三十二年調查從業

者計有一、四八三人，約占關

廟鄉總人口之三〇％，年產額

為二〇八、〇〇〇日圓，近年

從業者激增，關廟鄉內關廟、

山西、香洋、北勢、新埔、嗊

哩、五甲、東勢、松腳、南花、

深坑等總人口一五、六五三人

中，從事此業者竟達七〇％之

多，三年來的生產額表示如左

（關廟鄉三年來竹製品生產種類數量一覽表）。此地經濟狀況頗稱良好，民情風俗亦極淳樸，儼然形成一和平與富足的鄉村，此亦可謂工藝發達而產生的美風。

至於鑿製部分乃以鹿港、嘉義、斗六、竹山等地為較發達，從事者多在農村或都市裡設置

關廟鄉三年來竹製品生產種類數量一覽表

種類＼年次	民國三十七年 數量	民國三十七年 金額（元）	民國三十八年 數量	民國三十八年 金額	民國三十九年 數量	民國三十九年 金額
竹笠	一〇〇、〇〇〇頂	二五、〇〇〇	一二〇、〇〇〇	三〇、〇〇〇	一三〇、〇〇〇	三六、〇〇〇
糞箕	一二〇、〇〇〇個	四八、〇〇〇	七〇、〇〇〇	三五、〇〇〇	四〇、〇〇〇	二六、〇〇〇
炭籠	六〇、〇〇〇個	四二、〇〇〇	七〇、〇〇〇	六三、〇〇〇	七〇、〇〇〇	七〇、〇〇〇
插箕	一二〇、〇〇〇	七二、〇〇〇	一〇〇、〇〇〇	六〇、〇〇〇	九〇、〇〇〇	六三、〇〇〇
米籮	一二、〇〇〇擔	三三、〇〇〇	一三、〇〇〇	三九、〇〇〇	一二、〇〇〇	三六、〇〇〇
其他	—	九、五〇〇	—	一二、〇〇〇	—	一五、〇〇〇
共計		二二九、五〇〇		二一三、〇〇〇		二一〇、五〇〇

竹材工藝

店鋪，以良好的技術製造各種生活用品。

如前所述，本省豐產種種竹材，加工技術極普遍，使用工具亦簡單，最適為家庭工業或農村副業的工藝產業，但過去產品只供省內自用，對其輸出問題始終未予以考慮，故技術方面毫無進步，所產成品種類、品質、形態等均不適應現代生活。

民國三十二年，筆者為改良竹材工藝，在臺南市自費設立「竹藝工房」，招聘優秀工人數名，試製各種合於現代生活風格的成品，以茲斯業人士參考，一方面對消費者積極宣傳

竹製品的優點，但創立不久，便遭遇盟軍空襲，歸於烏有，工作亦不得已而停止。民國三十七年，舉辦工藝展覽會，徵募各地生產的竹製家具、日常生活用品及裝飾品，供一般觀眾欣賞，俾使一般人士對竹製品發生興趣及能有深切認識，一方面對技術優良者贈與獎狀或紀念章，以茲鼓勵。但竹材工藝須改良的地方尚多，仍須努力。

根據筆者在本年初調查，本省竹材加工業具有以下長處：

1. 技術極普遍，可生產各式各樣之成品。

2. 材料來源無限，大可利用剩

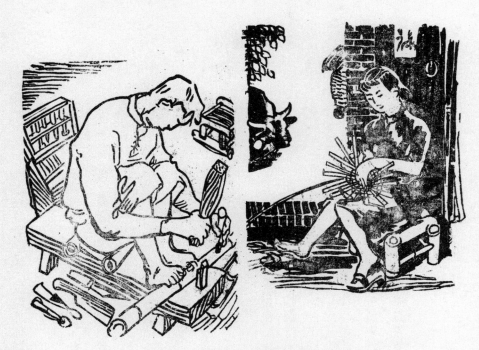

顏水龍所繪竹材鑿製（左）與編組（右）加工圖。

一、研究及試製

1. 原料處理問題：注重竹材的防霉防蝕，即使用藥品或漆等，以防發霉或蝕害。

2. 調查海外人士生活形態及嗜好，試製適應外邦人士生活

助，則此項產業前途不可限量。

4. 農村剩餘勞力豐富。今後之生產目標應針對下列數點，並能予以適切指導及援

鑿製部分僅需再添加圓鑿子與大小不同的錐子若干。

3. 使用工具簡單，編組部分只要二、三把小刀與鋸子即可，

竹尾節、桂竹、長枝竹及孟宗竹生產新製品。

的用具及裝飾品。試製品種類
為：

編組部分：花籃、水果盤、托
盤、提籃、整衣籃、地毯、新
聞雜誌挾籠、檯燈、桌面、紙
籠。

鑿製部分：鏡框、壁棚、帽架、
書架、桌椅及其他簡便家具等。

二、指導方法

如欲此項產業順利進行，
非設一有力的指導機構不可，
並網羅志趣純良且技術卓越人
員，充為技術指導員，派往各
生產地，根據研究結果試製並
予以指導。

三、宣傳

近代商業最重宣傳，應隨時
舉辦成品展覽會並發行有關工
藝雜誌，傳布歐美各國，以喚
起彼邦人士對竹材工藝品的興
趣。

四、其他

在各生產地應成立統一機
構，如產銷合作社等，並設置
成品檢驗部門，嚴格實施成品
檢查，一方面請有關當局協助
產品銷售推廣及資金補充等事
宜。

竹材工藝

民國卅五年竹材生產量

縣別 單位	臺北		新竹		臺中		臺南		高雄		臺東		花蓮港		總計	
	枝數	日元	枝數	日元	枝數	日元	枝數	日元	枝數	日元	枝數	日元	枝數	日元	枝數	日元
桂竹																
長枝竹																
莿竹																
藤竹																
綠竹																
孟宗竹																
其他																
計																

蓮草紙及其他諸紙

蓮草紙

蓮草野生於華中、華南、本省以及琉球，為二年生的五加科灌木，具有粗大髓部，形狀特異。日據時代紀錄，蓮草紙工業的起源約在一三〇年以前①，即當時在新竹從農的泉州人陳闊嘴，一日赴客雅溪上游草湖附近伐木時，偶然發現此灌木，因其形狀特異，乃攜返自宅後取出其髓部，擬將之削成紙狀，作紙張使用，但試驗未能成功，而至其子陳談一代，復由其妻陳氏富繼續試驗，到光緒四年（一八七八），始削成二寸寬左右紙狀者，此為斯業之嚆矢。又據另一傳說，在

① 大約在 1820 年左右。
② 根據《新竹縣志》記載，1846 年淡水廳同知黃開基發現新竹附近出產蓮草，於是招募工匠來台。

蓮草紙及其他諸紙

一六六年前，淡水海防署幕僚黃某在新竹附近山區發見野生蓮草②，著眼其利用，於是自大陸招聘工人若干名，從事蓮草紙生產，而成斯業之濫觴，惟因無可靠紀錄，無從確證。

創業當時，因有危險，不敢深入山間採伐材料，僅採取市街或近郊所產蓮草為原料，生產量並不多，自日據以後，在花蓮、臺東及新竹之山區開始有蓮草栽培，並逐步增加原料產量，品質頗多改進，成品產量亦隨之增多。

民國十年本省產蓮草紙尚僅專供省內及大陸消費，至今年四月間，始以本省特產形態，

躍升於國際市場。

蓮草紙的生產多由婦女從事，在產地採伐的蓮草經過以下製程出現於市場上。

一、原料選別

由產地購進的蓮草（俗稱圓蓮草）經嚴格檢查、選定品質之優劣，即使用銳利的小刀，切斷各部分，檢查品質，並按形狀的大小長短及彎曲程度裁斷為六十八公分長，分別盛於原料容器中。

二、削成紙狀

將選定後的圓蓮草，放置在一尺長、三寸寬的磚製「當盤」上，以左手旋轉圓蓮草，右手持銳利的剝刀，逐層轉削，削成紙狀（請參閱附圖九十三頁）。此種技術，需要特別訓練，絕非一朝一夕能學會。刨削工作都在女工自宅裡進行，即將工廠分配的圓蓮草攜回自宅，削成紙狀，經秤量後送交工廠檢收，故每個女工都有自己削紙的工具。

製成的蓮草紙乃依圓蓮草直徑大小或蕊髓空洞之有無，成品長短不同，一般而言，直徑約三公分的圓蓮草可製成厚約零點三公分、長一公尺餘的蓮草紙。

蓮草紙及其他諸紙

三、精製

工廠檢收後的蓆草紙，再經「精製工人」的手裁斷為一定大小（普通約為八立方公分）後，送包裝部門。

四、包裝

平方形蓆草紙普通以七十張為一小捆，使用麻線綑紮；每十小捆再用麻線綑紮為一大捆，並附商標後作成商品。商品交易時，以一千大捆為一單位（重量約為七點五斤）。由原料製成蓆草紙的效率乃依產地及原料品質的優劣有顯著差異，如以竹東出產的圓蓆草為例，由原料製成商品生產量的

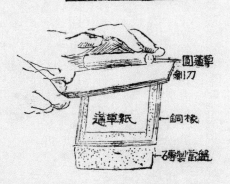

蓆草紙之刨削

圓蓆草
刨刀
蓆草紙
銅板
B專製臺紙

比例如下：

商品名稱	商品生產率
蓮草紙一等品	25%
二等品	8%
三等品	4%
四等品	18%
絲狀（上等品）	24%
（草　皮）	16%
屑片	5%

蓮草之用途

品質優良的蓮草紙，大部分向歐美輸出，作為造花材料及高級糖果包裝之用；低級品乃運往大陸，作為棺材充填及醫藥之用。

蓮草紙廠大多設在新竹，最盛時期（民國二十七年）工廠數達十七，擁有從業人員二、五〇〇人，是年發明蓮草刨削機，乃由手工業進入機械生產，新建工廠亦急速激增，當時政府曾設定原料配給製品規格制度，以利外銷。至太平洋戰爭發生，因運輸阻隔，銷路銳減，工廠均告停頓。

現在雖有工廠二十三所，但

蓮草用途
　　蓮草紙 ── 造花材料鞋底　帽子裏紙　明信片（有畫或無畫）　名片
　　　　　　　　日曆　畫軸　聖誕節卡片　色紙
　　蓮草屑—藥用 ── 棺材充塡用　造花　戲臺裝飾用
　　　　　　　　昆蟲儲藏用　軟木代用品　顯微鏡用　防響用（壓縮蓮草屑製成板狀）
　　圓蓮草（草屑製成板狀）

從業人員已減至六〇〇人，因資金缺乏，未能如意進展。

茲將民國二十年至二十六年的生產量及輸出量表列於後（詳九十六頁）。

蓮草刨削機的利用一時盛行，惟用機械生產者，或因使用不慣，或容易損壞且難於修復等等原因，乃回復手工業生產。而近因物價波動，工資亦常提高，增加成本，影響銷路甚巨，據日據時代調查，每日女工所得的紙帽編組工資與蓮草紙刨削工資的比例為一比五～七，相差甚巨，如不改用

蓮草紙生產

年份（民國）	數量（臺斤）	金額（日元）
廿　年	二七三	六八四
廿一年	七九七	一六四二
廿二年	四三二	二六五五
廿三年	七〇八三	一二五六〇
廿四年	一〇二八九	一五九七〇
廿五年	三三八六〇	四一三一二
廿六年	一九九七一	二三〇五九

蓮草製品輸出量

（年份民國）	蓮草紙		蓮草紙加工品	
	數量（瓲斤）	金額（月元）	數量（瓲斤）	金額（日元）
廿　年	一三六八四	一四四〇三	一三二四〇三	五八〇八四
廿一年	三六五四四	五一一六三	二六〇一六	一六八三三
廿二年	九七三三	二六五三	四四二三三	六八四六三
廿三年	二四〇六	二九六八	二六四九九	一六八四八一
廿四年	七〇四二	三六四〇	四八四四九	二〇四二三七
廿五年	九六八五	三四〇四三	六六一五	二六八三九九

機械化大量生產則不易壓低成本。故刨削機的改良或發明最為迫切。

蓮草紙不單為本省物產也是世界性的特產，因除本省外並無他處生產，應可壟斷國際市場，而目前銷路不振者，則因價格較貴，且此項物資並非生活必需物品，而為可有可無之物，故設法開拓其最有效的用途，亦為重要。

其他諸紙

臺灣的製紙事業，向來盛行用竹材為原料，但在民國五年開始利用製糖工業副產物蔗渣（Bagasse）製紙，於民國二十二年由臺灣製紙公司創設工業化。竹紙的生產主要是在竹崎、小梅③、竹山等地山區，均係小規模的工廠以原始手法製造，它的生產品僅被利用為金、銀紙等，而其需要量相當大。迨至太平洋戰爭時，迫於需要才開始以本省野生楮樹（俗名鹿子皮樹）製造日本紙，雖然紙質不能算是良好，但頗耐用，需要量極多。過去在「埔里」有五家工廠，惟光復後被外來紙壓倒，現只剩光華、埔里製紙兩家工廠仍繼續經營④，另外，還有臺灣機械工業公司造紙部以較大規模的設備從事生產。最近現存三家工廠在技

③ 1946年後更改地名為梅山。

④ 民國60至70年代曾是埔里造紙業最興盛的時期，一度多達五十家造紙廠，現僅剩十家左右。

⑤ Paraffin wax 指石蠟。

術方面改良以來，雖能生產不
比日本紙遜色的製品，但因消
費面過於狹小，所以三家經營
的現狀已陷於窘境。各廠製紙
法均係「手漉法」，原料是野
生的楮皮，漿糊亦使用本省產
肉桂與仙人掌做的一種，如欲
改良紙質必須先將野生楮樹改
良為人工栽培，俾能製造良質
紙漿。假若紙質比現在纖細且
加以改良厚薄程度，始能生產
帽子原料用的紙捻絲，這則是
帽子業者一大福音。

又加工製造紙捻的機器在
新竹、竹南地方頗多（這些機
器並未予以利用均收藏在倉庫
內），上蠟（Paraffin wax）⑤的

加工技術也不成問題，如能改
善楮紙的加工，則其相關的加
工業必能全面的開始活動，所
以對於復興斯業，大家應倍加
努力。筆者曾對臺灣機械工業
公司造紙部有關人士就此項研
商時，均非常贊同並表示願意
全力協助研究，使其得以改進。

金屬工藝

金銀加工業

本省金銀加工業可能在明末國人移居臺南時創始，因所產成品為人類一種美的裝飾，故發展經過頗稱順利。尊金銀、愛玉珠乃是各時代共通的風俗習慣，其加工技術隨著時代潮流演變至今有種種不同的作法。

本省的金銀加工技術相當良好，較大陸並無遜色。產品除有鐲子、耳環、鏈子、胸飾等裝飾品外，尚有花瓶、梅花、水牛、竹筏、人物、山水等造形的觀賞作品。因製作技術精緻、趣味高尚之故，曾為日皇、皇族、貴族及紳士、淑女等的

贈品或紀念品，頗受寵愛。每逢展覽會或博覽會，必有彼等為製造傑作的出品而廢寢忘食，以博得各界好評。

現在因受經濟統制的影響，材料來源斷絕，從業人員失業甚多，據最近調查失業的加工業技術人員達二千百餘名（其中技術優異者占十％），再加其扶養家眷，其數不下萬人，皆陷於困境，應請有關當局速予救濟。筆者擬議之救濟對策之一，為推薦用品的利用，即用金銀以外金屬或併用珊瑚與琺瑯，生產外銷用工藝品，俾解決彼等生活問題。

鋁器工業

本省鋁工業的歷史很淺，即民國二十四年始於高雄設立鋁業工廠，光復後小型鋁器工廠激增，市面上泛濫各式各樣的鋁製品。但現有產品多為粗製濫造，對造形美毫無加以考慮，以致銷路阻滯，工廠經營漸趨衰退。目前市售的鋁加工品大部分為廚房用具、文具及其他日用品，而對其工藝的或建築的利用未予十分注意，如能開拓此方面的用途，斯業前途不可限量。

鋁有輕質、耐鏽、美觀、價廉、加工容易等優點，利用價值頗高，故之後應針對其加工技術的研究改進，即以實用的形態美為基礎，再加上近代的色彩，增加新的感覺，以發揮鋁製品的優點。除此之外，再考慮鋁材性能的提高，即應用漆或其他適當藥品為防蝕塗料；或加入「鎂」，使其成重量更輕而強度及硬度更大的合金。裝飾面應用滾筒壓印及轉寫印刷法，俾能擴張鋁工藝的範圍。

筆者曾於今年四月間參觀高雄鋁廠及其他二、三鋁加工廠，對鋁材的利用，各廠未盡完善，如以小塊鋁板、鋁屑等應用工藝技術製成菸盒、菸灰缸、小碟子、托盤等，即可與

日本製品並肩發展於國際市場上。某廠試製鋁椅，雖用良好材料，但成品效果甚差，尚不如使用三夾板，各有關工廠應在加工方面再做進一步研究，製造能達到世界水準的成品，否則本省的鋁加工業難以發展。

其他金屬加工業

其他尚有錫、鉛、銅、鐵等製品，但皆以實用為唯一目的，並未到達工藝產業之域，製品種類有食器、燭臺、香爐、門環、小刀等，惟其造形技術乃十年如一日，毫無進展。

本省的鍍金業極幼稚，以

民國三年在臺北市創設的電氣鍍金工場為斯業之嚆矢。民國二十四年，工廠數達十一，工人為三十一名，一直到大戰勃發，雖有若干進步之足跡，但遭大戰後幾全陷入停頓狀態。光復後，斯業復呈活潑，如雨後春筍，小工廠之設立急增，但技術上的缺點尚多而利用方面亦不大，並因資金枯竭等原因，目前殆無發展的可能。

骨角、珊瑚、貝殼工藝

骨角

骨角加工業很早就有，首由福建人在臺灣各地從事梳子、篦子、扣子等物品的製造，至民國十三年以後，以水牛的角、蹄、骨等為工藝材料，製造花瓶、檯燈、菸盒、小碟子、裁紙刀、菸斗等小工藝品，為鄉土名產品小規模生產，其最高年產額達十數萬日圓。

珊瑚

珊瑚工藝開始於民國十三年在彭佳嶼附近發現珊瑚的密生林以後，嗣於十七年，蘇澳近海、棉花嶼及澎湖島附近尋得珊瑚，產量漸見增加，幾年後

年產量達百餘萬日圓之巨，被稱為「基隆珊瑚」，博得各國重視。

省產珊瑚大部分以原樣輸出海外，其餘一部分則供為省內工藝材料用，製成成品後再向海外輸出。成品除有鐲子、耳環、胸飾、扣子之外，併用貴金屬製造的菸斗、袖扣等，為重要的輸出工藝品。

貝殼

貝殼及文石製品亦曾為外銷輸出品，惟目前生產量不多，產品種類及形態亦有改進的餘地。貝殼材料係澎湖島及臺東方面所產的夜光貝及鮑魚殼

等，均經漂白後加予精緻之彫

刻，製成裝飾用品及抽菸用具

等。在民國二十九年最盛時期，

共有工廠十八處，工人達數百

名，而現在僅留工廠三、四所

及工人十餘名，產量寥寥無幾。

文石

文石產於澎湖島、小琉球附

近的海底，有自然的形態美及

悅目的色彩。價格甚貴，惟因

產量不多，目前似無採集者。

成品有胸飾及帶扣等。

過去歷年骨角、珊瑚、貝殼

及文石製品的生產量如次表：

（詳一〇六頁）

骨角、珊瑚、貝殻及文石製品生產量

種類 年次	貝殻製品	骨角製品	珊瑚製品	文石製品
民國 4		1,400		
5		3,120		
6		6,250		
7		6,400		
8		6,200		
9		13,000		
10		8,500		
11		6,260		
11		32,280		530
11		35,948		660
14		30,028	23,566	12,429
15		23,040	26,855	16,853
16		26,026	32,390	15,232
17		14,477	81,020	31,380
18		17,978	44,220	32,190
19		33,510	32,870	23,814
20		29,991	26,210	12,190
21		23,738	64,279	10,075
22		31,490	59,141	11,964
23		28,385	49,950	21,862
24		34,031	33,003	21,85
25	12,600	41,341	56,137	20,726
26	6,544	46,969	20,520	21,655
27	6,430	38,085	16,108	36,720
28	18,965	75,098	76,782	40,610
29	9,680	68,083	97,352	24,730
30	5,620	105,585	23,275	21,120
31	4,398	83,441	40,012	20,055

（數值表示日元）

染織及刺繡工藝

染織

本省紡織的起源據傳約遠在四千年以前，即當時太耶魯族

① 用手工以苧麻紗織成布，或供作衣料，或作為金錢代用，或為貢品獻納我國。爾來山地同胞對彼等獨特的採絲法、織布及染色術，加以不斷的研究及改良，其成品在所謂原始工藝的領域中，占有其重要的地位。

本省漢民族的棉布生產乃於漢人渡臺居住後開始，而自鄭成功治臺以來，執政者重視織布的必要性，為普遍「男耕女織」的風習，努力推動織布作業，以增強人民對織布的認識。

①今稱為泰雅族。

「啡啡啡，我不嫁，我要在家織花帕」，這是當時妙齡姑娘之間流行的歌詞大意，由此可見，當時獎勵織布的方策相當收效。

一百數十年以前，在二水、彰化、鳳山、學甲等地，曾以鳳梨纖維、苧麻、黃麻、芭蕉纖維為原料，織成布或製漁網，但方法仍屬原始，產量極微。

光緒二十二年（一八九六）織布產額僅為二、〇〇〇日圓，當時苧麻、黃麻、鳳梨及芭蕉纖維等之紡織材料，大部分運往大陸，加工成布後再輸入本省。

嗣後，經政府獎勵，新店、

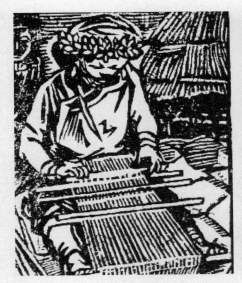

顏水龍所繪山地婦人織布（左）與婦人刺繡（右）圖。

臺灣織物株式會社等大規模工
麻紡績工場、宜蘭紡績工場及
社（臺南）、臺北日華紡績苧
代，於是出現臺灣織布株式會
大戰影響，該業進入其黃金時
臺灣製麻株式會社，嗣因歐洲
年，又設立資金二百萬日圓的
設紡織工廠的開始。至民國元
紡紗及織布工廠，即為本省創
投入二十萬日圓設立豐原黃麻
光緒三十一年（一九〇五）
均告解散。

經營方法極為拙劣，設立不久，
不全，所產成品不免粗雜，且
布工廠，但因資金不足及設備
港、田中等地設立小規模的棉
彰化、和美、社頭、東勢、鹿

廠，惟歐戰後臺灣紡織等地位，又漸被日本本土紡織等所排斥。

至於棉花的栽培，早在恆春或其他地方實施，但較有規模者乃於民國元年成立臺灣栽培合作社以後，即著手面積四十五甲的棉花栽培，惟因地質及技術不熟等原因，至民國四年竟告失敗，而棉花栽培一時被視為絕望。至民國二十年，經臺南市農事試驗場的努力，在棉花品種的選擇及耕種技術的研究上獲有若干進展，栽培試驗乃繼續進行，民國二十三至二十五年之間，在臺南、高雄兩地設置面積四十甲之棉花

栽培指導圖。民國二十七年更曾訂定十年計劃，以栽培面積五萬甲、生產量三千萬斤為促進生產的目標，惟遭遇大戰，未能實現而停頓。如能予以恢復，對於本省的原棉自供自足當有裨益。

蠶絲亦為織布原料。在劉銘傳時代對於養蠶即有提倡，至日據時代曾設立試驗所，進行有關研究事項，並宣傳獎勵養蠶，此項工作目前雖已停頓，但為斯業發展，仍有力謀繼續推行的必要。

苧麻為麻紗布的重要原料，不問平地或山地，都有栽培，其歷史甚久。山地同胞對苧麻

的栽培、採絲、漂白、染色及紡織等技術極為擅長。

一六六二年，鄭氏驅逐荷蘭人光復本省後，大陸居民陸續移居本省，對於山地開發，極為注意。其時，為防止因濫墾及豪雨引起的土地崩壞作用，亦極力獎勵苧麻的栽種，而當時的佃租亦多得以苧麻為標準，可見當時苧麻的重要性。

據過去統計，光緒二十二年（一八九六）之輸出金額為二二九、〇〇〇日圓，全部運往大陸，加工為苧麻布後再輸入本省，後來本省紡織業漸呈蓬勃，所產苧麻原料多供為省內消費之用，一部分並向日本

輸出。

本省風土頗適合苧麻生長，為主要的農產副作物，在宜蘭、臺北、新竹、臺中、臺南、屏東等之山區有大量生產。

最近十年的生產數量如次表（詳見一一三頁）。

自太平洋戰爭爆發後，日人曾在烏日及新竹創設苧麻紡織工廠，工廠規模龐大，設備俱全，生產相當優良的製品。如新竹出品的苧麻布較之舶來品毫不遜色，而目前對此等工廠似尚未能充分利用，實為可惜。

最低限度亦應達成熱帶衣料乃至帆布的自供自足，進一步再施予工藝刺繡，製成坐墊套、

苧蔴栽培面積及生產量（民卅九年，臺灣農業年報）

年次（民□）	栽培面積（公頃）	生產數量（公斤）	金額（元）
廿九年	一六五三·六六	八三三九八四	五九六·○三二
卅年	一六七六五	九六六·九九九	一三二九·九一九
卅一年	二三二一·六六	一○四三·六八二	一四四五·四七二
卅二年	二六二·二二	八九七·五九五	一五二二·六二二
卅三年	二四三一·四七	七六四·二○九	一二六五·二八五
卅四年	一五四一·八七	六一四·四八○	一○六四·七○○
卅五年	九五一·三三	四四○·四五五	七八四·七一一
卅六年	二二六八·六二	六九一·五二五	一○四五·八二五
卅七年	一四四九·四七	五六六·六○六	八二三·二○二
卅八年	一二二七·六四	四三二·八四九	六六四四○三·二二一

桌布、餐巾等等外銷用品，對
本省產業會有不少利益。
愛美為人類的本性，故雖在
原始時代，亦必然的發生對色

彩的要求，此種要求乃隨生活
文化的發展而漸趨複雜。本省
位處邊地，過去未受文化的刺
激，雖無有規模的染色業，但
在植物染料的利用方面具有較
長歷史，用泥藍染白木棉的事
業在雍正年間即已出現。
省產植物染料有泥藍（藍
色）、薑黃（黃色）、檳榔果
實（赤褐色）、薯榔（赤褐色）、
蘇木（深紅）、栲皮（深褐色）、
芭蕉汁（深褐色）、絲瓜葉（草
綠色）、桑實②（紫色）、梔子
果（黃色）等，多為熱帶特有
的植物。自從化學染料出現以
後，此項植物染料的利用銳減，
目前一般採用者，僅為薑黃及

②桑葚的果實。

薯榔兩種。薯榔主要產地為中央山脈一帶，產量頗多，用途係經粉碎後加入適量水煮沸，取其抽出液染各種麻布、漁網、漁夫的衣服及篷帆等等。薑黃除可供醫藥（中藥）外，亦為食用染料輸出海外。本省染色工業歷史很短，技術未達國際水準，尤以需要量最多的花布類均依賴輸入，亟須設法振興。

由輸出工藝的立場而言，植物染料的利用頗值得注意，如著名的爪哇花布及本省山地染織物多用植物染料，因其顏色與化學染料不同，具有獨特的色彩，合於海外人士的嗜好，當成輸出工藝品頗有希望。

刺繡

本省的刺繡，因昔日為婦女應有教養之一，教授其技術極為普遍，目前除有閩南式刺繡外，尚有日本及法國式之刺繡，技術及圖案均有特色。尤其山地同胞的刺繡，無論色彩調和、圖案安排，都有一種獨特的風格，並非一般人所能及。此外，過去本省婦女使用的纏足用布（俗稱色褲）其花紋及編繡技術亦值得稱讚，現在青年婦女多已無法仿效。

本省刺繡有良好基礎，現在雖有日益凋落之感，但如能予以適切的指導獎勵，其復興並不困難。在日據時代，日人亦

注重此項工藝，曾在各地開辦
長期的刺繡工藝講習會，教授
技術；又設置臺灣工藝株式會
社，僱用多數婦女，專門生產
外銷用的刺繡工藝品。目前此
種工藝之存在常被世人藐視或
忘卻，但其對輸出貿易的使命
頗為重大，試看！如汕頭的刺
繡成品，博得歐美各國讚絕，
每年收益頗為可觀。

最近隨寺廟復興，佛衣、大
旗、佛桌、圍布等之刺繡作業
日益旺盛，一方面戲衣的刺繡
亦急增，此現象乃對於刺繡形
態頗為注目。此外一般製品有
門簾、枕頭套、桌布、坐墊套
等生產。

刺繡材料如法國刺繡線、
白洋布、苧麻布等，均係舶來
品，將來倘欲使之發展為輸出
工藝，應先解決材料來源以減
少生產成本。外銷用刺繡製品
的圖案，可採用我國古有之龍、
鳳凰、花鳥、風物等，產品種
類為衣類、坐墊套、桌布、手
套、提包、餐巾及其他裝飾品。

籐、藺草、月桃等之編組工藝

本省編組業發展的歷史極長，如麻、籐、竹、蔓及藺草等之編組創始於先住民時代，而經千變萬化之演變繼續至今，在亞熱帶廣大的青山沃野上，籐、竹、月桃、林投、椰子葉、棕櫚、藺草、竹皮、蔓等等天惠的編組材料極多。主要製品有竹製的各種日常用品及藺草、林投葉製的帽蓆。此外籐材編組品產量亦多，尤其在熱帶地方，適合生活所需，頗受歡迎，惟過去多用購自南洋的「南洋籐」，而對省產黃籐並未積極的利用，黃籐雖有不易加工等短處，但亦有結實耐用的優點，時值提倡節省外

藤、藺草、月桃等之編組工藝

滙之際，實應須予設法利用。

黃籐野生於海拔二千尺以上
的山地密林中，其長達一百尺
以上，直徑為四分至一寸，主
要產地為花蓮、臺東及高雄之
山區，原來的產量很多，惟因
近來屢經濫伐，產量銳減，如
此下去，將來不免發生籐材缺
乏，應請有關當局，劃定採伐
地區，每年輪流採取，以維持
材料來源。

籐製品的種類，除吾人生活
常用的各種物品外，尚可供為
建築、包裝及農具的材料。

七島藺（鹽草）多繁生於平
地沼澤等地，主要產地為臺南，
其產量占本省全產量之三分之

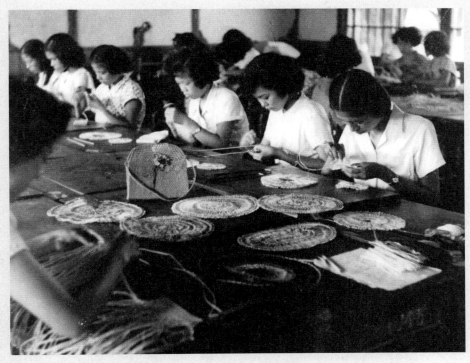

「手工藝專修班」的學員正在進行提包、墊子等產品製作。（北美館提供）

籐、蘭草、月桃等之編組工藝

二。過去只有臥蓆、草袋及草鞋等製品。民國三十年，筆者由日返臺，注目其利用，於是極力提倡改進並指導加工業者製造提包、拖鞋及榻榻米表蓆等，當初製造草袋時，有人譏為「乞食袋」，除下層階級人們外，無人顧及到它，而後屢經改良始受各界樂用，當時此種新製品的產量竟達一百五十萬日圓，成績尚稱良好。主要生產地為新營、北門、新化、東石等。

月桃野生於本省山野，過去被視為雜纖維，未加予利用，但據筆者調查，經化學處理後之月桃可供為優良編組材料，

製造提包及地毯等。

竹皮向為包裝及竹笠的材料，產量頗多，價格極低廉（目前價格每一百斤約三十三元左右），容易漂白，亦易染色，大可利用。

其餘棕櫚、蕨菜幹、蔓兒、檳榔等等均有編組品，但除棕櫚製品外生產量並不多。

曾春子依照顏水龍手稿所設計的鹽草手提袋。

木材工藝

本省木材的利用具有數千年歷史，早於先住民時代就有木製品，至明末，漢民族渡臺移居後更加旺盛。本省木製品的式樣原係閩南及廣東式，而目前傾向洋風之趨勢，惟在寺廟、神具之製造技術方面，仍維持著固有而奧妙的彫刻格式（浮刻、透刻、沉嵌——俗稱茄苳入石柳），生產花鳥、人物、動物、文字、神仙等藝術性頗高的作品。

本省森林面積約有二百五十萬甲，可分為熱帶、溫帶、寒帶三區，到處呈現茂林蓊蔚的美景。此種森林資源的開發曾經歷許多變遷，同時需要量亦

日益增加，如針葉樹供為建築、橋梁、家具等普遍使用，但濶葉樹之雜木因起伏重疊於高峰峻峽，不易搬出，並因目前用途不多之緣故，其存在未被重視，將來應設法利用，以開拓其用途。

本省產可供美裝用木材中，以南方木材的種類較多，應利用其特有之色彩，供作美裝材料，應用於家具、建築及小型木材工藝品的製造，發揮臺灣木材工藝品的特色。

本省產美裝用木材種類表

材　色	名　　稱　　學　　　名
白　色：	椅　　　樹　（Idesia Polycarpa）
	狗　骨　仔　（Diplospora）
黃　色：	薯　　　豆　（Elaeocarpus Kobanmochi）
	爛　心　木　（Pisatacia Chinensis）
黃　灰　色：	茄　苳　仔　（Lindera Akoensis）＊內苳子
	落　殼　櫧　（Beilschmiedia Erythrophloia）
	油　　　松　（Tsuga Chinensis）＊鐵杉
黃　褐　色：	苦　　　苓　（Melia Azedarach）
	赤皮杜子、紅肉杜　（Pasania Hancei var. Ternaticupula）
	有　　　打　（Alniphyllum Pterospermum）
	香　　　桂　（Cinnamomum Randaiense）
褐　色：	大　葉　楠　（Machilus Kusanoi）
	花　　　樟　（Cinnamomum Camphora）＊芳樟
赤　褐　色：	赤　皮、赤　科　（Quercus Gilva）＊赤柯
	松柏、馬尾松　（Pinus Massoniana）
	杆仔、馬古公　（Palaquium Formosanum）
	校　　　力　（Lithocarpus Amygdalifolius）
	亞　　　杉　（Taiwania Cryptomerioides）
黑　色：	爛　心　木　（Pistacia Chinensis）
淡　紅　色：	臺　灣柳　樹　（Salix Warburgii）＊水柳仔
	雞　　　油　（Zelkova ASerrata）
	松柏、馬尾松　（Pinus Massoniana）
	薄　　　皮　（Chamaecy Paris Formosensis）
紫　褐　色：	紅　　　柴　（Aglaia Formosana）
	龍　　　眼　（Euphoria Longana）
	茄　　　苳　（Bischofia Javanica）

編註：原書圖表有些許訛誤，以上植物名稱與學名，為參考「台灣植物資訊整合查訊系統」所做的修正，http://tai2.ntu.edu.tw/index.php。

經調查之結果，目前之木材工藝發現以下缺點：

1. 除二、三工廠之外，其餘均屬小型工廠，設備雖尚稱完備，惟有乾燥設備者極少。本省濕度特高，如用乾燥不充分的木材，則影響製品的壽命頗大。

2. 業者對材料的利用未盡完善，且因需要者對木材材質的認識較差，影響製品。譬如某廠承製的貨車骨格，使用材質弱的檜木，此實應使用強靭的櫸木（鷄油），當時筆者頗感奇異，詢問原因，則該廠答稱：「此係應需要者的要求而使用檜木，本廠無權變更材料。」等語乃證明需要者對木材認識不足的事實。新到的美援火車、客車雖博得省民好評，但此種客車的內部，如能利用省產美裝用木材，必更加美觀而耐用。

3. 塗裝技術尚差，未能發揮原料木材的素材美，應努力研究，目前各種塗料容易入手，稍加改進技術，可製作更優良的成品。需要者雖有自己的嗜好，但亦應酌酌採納專家的意見。

4. 作品意匠雖然嶄新，但其大部分仿製外貨，應考慮氣候及生活方式，製造美觀而耐用的作品。

以上四點，應即改良，並

對本省特有木材的有效利用更
加努力研究。

至於外銷用小型木材工藝
品的生產，筆者已有腹案，即
除省產特有木材的有效利用之
外，擬併用山地木材工藝品與
一般彫刻的式樣，製造各種小
型生活用具及裝飾品等。

樹皮及樹幹的片材亦可利
用，尤其針葉樹的樹皮樹片，
品質特佳，如扁柏、紅檜木、
香杉、亞杉、唐檜木等等材質
優雅，木紋緻密，頗適為編製
材料。

漆工藝

本來省內所用之漆，依賴舶來，但因造形文化的發展，此項漆的需要量激增，痛感漆樹栽培的必要。恰巧，當時高雄市商工獎勵館長坂田某奉命赴河內（法領越南），順便購入漆樹果實二口袋，攜返後交某漆商試植，迄今十數年之間，每年均有相當產量，當時之二口袋的漆樹果實，似播植於臺南縣龍崎及苗栗二地，惟因產量仍不敷應用，故不足部分仰賴於大陸及日本。加工業多在臺中，為家庭工業生產，加工技術似在昔日由大陸工人教授而傳來。

至民國十五年，日人山中公

① 1949 年因日籍技師遣返日本而解散。

漆工藝

在臺中市設立工藝傳習所，專門傳授漆工藝品的製造技術。

嗣由日本理化學研究所在新竹市郊設立電器化學工廠，聘請琉球漆工藝界權威生駒技師任廠長，附設理研漆器工廠，如轆轤、鉋鋸等漆器加工所需的器具幾全機械化，設置完備的乾燥室，一面訓練年輕工人，一面從事生產，確有相當成績。

該廠在太平洋戰爭期間將生產目標變更為軍需品，一直到停戰仍繼續生產。光復後由臺灣玻璃股份有限公司接管，惟因種種原因，經營未能順利進行，以致解散①。據聞，現在該廠原有的設備經移交新竹工業職業

學校，工廠建築物乃由軍部使
用。

該廠原設備應有盡有，即自
材料至成品包裝為止，都用近
代化的設備，尤其過去對年輕
工人的訓練特為努力，而得到
良好結果，曾受該廠訓練的技
工現已散居各地，或已轉業，
或自設小型工場而勉強維持生
活。

該廠的復興恐難實現，但可
召集此項技術者再檢討技術及
生產品類，共同努力，重新開
拓外銷之路。

臺灣的氣候風土頗適合漆樹
栽培，過去龍崎及苗栗表現的
成績可以證明，故應保護現有

的漆樹，再進一步鼓勵增植，
以增加本省塗料資源，同時培
養加工技術，以樹立漆工藝之
新紀元。

窯藝（陶器及玻璃製品）

陶器

本省陶器起源雖未明，但可推定早於人類生活的初期似已有類似陶器的物品，如在桃子園（現在的左營）、烏山頭及東部地方發現的各種土器均可證明。惟正式開始陶器的生產尚屬後代，而以南投及鶯歌的陶器及嘉義「交趾窯品」等生產為其出發點。

南投陶瓷業始於嘉慶元年（一七九六），使用該地一帶的黏土製造磚瓦。至道光元年（一八二一），始設立頭、中、尾三窯，試製各種產品，經三十年後的咸豐年間，斯業極為繁榮。至光緒二十七年（一九

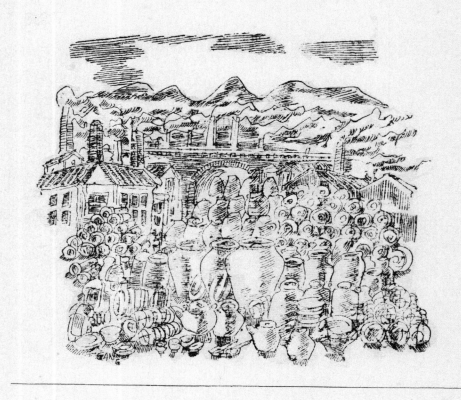

〇一），當時南投廳長聘請日本國內的專門技術人員，力求改進並擴充銷路，結果收效頗大，使南投陶器的名聲馳聞中外。民國十四年組織合作機構後更呈活潑，指導獎勵的方案逐漸推行到鶯歌、苗栗、北投、魚池、龜山及嘉義等地，惟同時需要量亦增加，本省陶器產量頗呈現供不應求的情形，尤其高級食器類未能適應時代的嗜好，多由日本輸入，以供上流階級需要。

自日本推行南進政策以後，著眼苗栗的天然瓦斯及省產黏土的利用，投資二百萬日圓設立規模龐大的拓南窯業工廠，

計劃高級瓷器的生產，但設立
不久，因太平洋戰爭發生，此
項計劃歸於停頓。

光復後，大陸陶瓷器接踵而
來，省產陶業有江河日下之勢。

目前各民營工廠的生產品只有
水缸、花盆、壺、鹽酸罐等粗
製品，且產量亦不多。

民國二十二年至二十七年的
陶瓷器生產及消費情形表示如左
表：

如上表所述，本省陶瓷器產
量未及需要量的二〇％，過去
不足部分乃以大陸或日本製品
補充。

本省土質雖有缺憾，但特性
亦大，且有天惠之熱源，應在
技術及意匠方面，更加努力，
製作風味獨特的器物，以刷新
斯業面目。

年次（民國）	廿二年	廿三年	廿四年	廿五年	廿六年	廿七年
生產量（日元）	一〇五四	一五七〇五	一三〇三六八	三二三六八八	二七一〇〇三	三五一〇三二
需要量（日元）	一四三五八六八	一六六二四一〇	一四九〇七三〇六	一六六二三三一	一四三五八六八	一六三六〇三一

① 「金義合」為由陳金土與陳義水兩人合夥在臺北萬華所創立的玻璃工場。
② 日本商人高石組。（根據「新竹市玻璃工藝博物館典藏作品知識網」介紹：
　　http://glassmuseum.moc.gov.tw/web-tw/unit02/modepage/2-16.html）

窯藝（陶器及玻璃製品）

玻璃

玻璃製造業創始於光緒十年（一八八四）五月，當時曾有陳兩成在臺北設置工廠，至日據時代陳萬源招聘日籍技術員繼續經營，但未能如意發展，其後數經易人，最後成立金義合玻璃工場①。又在民國四、五年前後，一日人②在臺北市大正町（現今中山北路）設置小瓶製廠；又日人中澤曾，赴福州研究玻璃瓶製造法，返臺後在臺北市宮前町（現今中山北路）與玻璃商永泰隆共同經營工廠。此外尚有二、三工廠的設立，但全遭失敗而致解散。

至民國十一年，日本東明製罐株式會社乃與專賣局合作製造酒瓶。到民國十七年十二月改稱為臺灣製罐株式會社，嗣後著眼本省無盡藏的燃料利用價值（即煤炭及天然瓦斯），在新竹設立高級玻璃株式會社，同時省民先後開設東洋、臺北、清良、南興、益昌、清高、合成等小規模工廠。但一直到現在，並無顯著進步。

主要成品為容器類及儀器，而食器類的生產甚少，且品質不佳。造形及色彩方面尚有頗多缺點，價格亦高。

在本省玻璃製品消費量日益增多，應生產玻璃板、理化學儀器、醫療用具、食器等，以

供需要。

玻璃在工藝方面的利用頗廣，

如捷克、義大利、德國等的玻璃

工藝品聲譽當然極高，以本省目前的

設備與技術當然無法與之並肩，

但最低限度亦應力求自給自足，

以節省外滙。

其他工藝（皮革、大理石等）

皮革

本省皮革工藝品主要為鞋類及提包等，此外雖有蛇皮加工，但目前被外來的凝革壓倒，生產銳減，過去（自民國十二年至三十一年為止）蛇皮製品的生產量表列如後（詳一三三頁）。

蛇皮製品較之南洋產蜥蜴製品雖有遜色，但如能予以適當利用及加工，似可開拓新的銷路。

品名　　　　年次	蛇皮製品（日元）
12年	10,793
13年	16,882
14年	18,155
15年	8,631
16年	4,085
17年	15,371
18年	13,696
19年	10,240
20年	7,105
21年	4,002
22年	6,00
23年	8,415
24年	12,087
25年	24,572
26年	21,322
27年	30,512
28年	32,560
29年	37,551
30年	59,021
31年	142,041

大理石

大理石工藝的起源較早，民國前在蘇澳附近採集石棉礦時即亦採集大理石，至民國五年建造總督府時，內部裝飾使用大理石頗多；民國八年，設立臺灣石材株式會社，繼續採礦，但因當時財界的變動及品質不佳等關係遂告停業，嗣後在花蓮附近發現優秀的大理石，採取後使用裝飾於高等法院及地

方法院廳舍，添加不少光彩。

於是建築界重視大理石的利用，採礦事業漸呈旺盛，如前記石材會社等，增加資本，恢復經營。如此，大理石除供建築材料外，還加工製成配電盤、電氣開關及桌面等，用途逐步擴張，目前共有臺山、台華及蔣成發等三個加工廠，生產檯燈、挾書具等工藝產品。

山地工藝

本文目的並非討論山地同胞移居臺灣的由來，惟為研究原始工藝發展經過的資料，略述彼等對祖宗觀念之一端，先譯錄昔日居住臺北地方的平埔番基他加蘭①（譯音）的歷史傳說如後：

「我們始祖原居在『沙那賽』②，因此地出現一妖怪，名叫山魃（譯音）到處作怪，所以他們搶先恐後的乘筏逃難漂流到一個島嶼上，開始新的生活，不久子孫繁衍，人口日益增加，所居住的地區，頗感不敷使用。

有一天，採取野草之莖，造長短二種的籤子，定為抽到長籤者繼居，而抽到短籤者就要遷

① 今稱凱達格蘭。
② 達悟族及阿美族稱現在的綠島為「沙那賽」（譯音）。

居山地，將使此批人們分住兩區。後來所稱的平埔番就是當時抽到長籤者的子孫；山地住民就是抽到短籤者的子孫，這兩族因奪取境界，經常發生鬥爭，互相視為不與共存。」

以上雖是平埔番一小部族的創世傳說，亦即表示在太古時代彼等祖先移居臺灣的事實。

然本省民族的創世故事可分為「天降說」與「漂流說」二種，山地住民多信前說，平埔番乃以後者為真實。如此，各種族的傳說各有不同，惟自外移居之一點互相一致。事實上由樹齡千年的樹木所發現的砍伐痕跡或由埋沒的石器類等發現，

③《隋書》所指的琉球，據研究歷史者推斷可能是臺灣本島或其附屬島嶼，正確與否有待考證。

可推知人類在太古時代曾棲息深山的事實。

如《隋書》大業三年（六〇七）之條項言：「煬帝令羽騎尉朱寬，入海訪異俗，何蠻言之，遂與蠻俱往，因至琉球③，言不相通，掠一人而返。」

又古書稱：「斷續千餘里，種類甚繁，別為社，社成千人，或五百人，無酋長，雄者聽其號令，好勇喜鬥，畫夜習走，足皮厚繭，履棘刺平地，速不後奔馬，有鄰社兵，期而後戰。」彼等則以此「好勇喜鬥」習性，在內開拓生計之路，對外企圖遠征。

彼等在此種生活中想像神的存在，並構成集團社會，創造衣食住的生活形態，發明武器及雜器，逐漸流露其對「美」的要求，而成立原始藝術的基礎。

筆者為方便起見，將此原始藝術分作「靜的藝術」與「動的藝術」，即區別為美術工藝的產物及歌舞音樂兩種，在此只對「靜的藝術」即山地固有工藝，略加說明，以茲參考。

山地工藝由於地勢、氣象、物產不同，而各有其特色，發展經過與作品傾向亦有差異，茲將各山地族的工藝特色介紹如後：

④今稱泰雅族。
⑤今稱賽夏族。
⑥今稱鄒族。
⑦今稱布農族。
⑧今稱排灣族。

一、太耶魯族④

棲居於南投縣埔里以北的中央山脈溪谿地帶，生活困頓。其作品中向無繪畫之類，雖有彫刻，作品種類僅為耳管（耳環之一種）、菸斗、嘴琴、笛、武器之把手及刀鞘類，彫刻式樣頗單純，全用直線；或為縱橫或為直斜，偶有人物，但亦未離直線圖案之形態。織布作品亦幼稚，色彩單純，多以紅色為中心。過去雖有若干優良的作品（如山地住民之禮服等），但近來隨經濟生活發展，對費時甚久的紡織多已放棄，作品激減，且有將要消滅之勢。

二、賽攝德族⑤

作品中亦無繪畫類，彫刻技術亦差，作品有菸管、鍋、竹製耳環等，彫刻式樣略與前者相同。

三、茲歐族⑥

無繪畫類、彫刻。織布與太耶魯族略同。

四、不奴族⑦

大體上與前者相同，但籐或其他的編組技術優良，編組製品甚多。

五、拔灣族⑧

幾個山地種族中，拔灣族的

⑨即臀鈴。

生活文化最高，樓居地區以中央山脈為鞍部，而跨於高雄、臺東兩縣之山間，自山麓的熱帶至高地的溫帶為止，有豐富的自然產物及肥沃農地。彼等文化中，民族性最顯著者即工藝，過去被日人譽為藝術民族或工藝民族，如彫刻或其他織布、刺繡、編組等方面具有傑出技術，不單是本省山地種族中最優，且高於世界各地原始工藝及北歐諸國的農民美術水準。

彫刻材料多用木材，偶有使用骨角的平面彫刻，大型的浮刻作品中傑作尤多，作品範圍甚廣，除武器之把手、刀鞘、

槍柄、楯、火藥容器、祈禱用具、枕、梳、笛、祭器、耳環、菸斗、連杯、石灰容器、匙、拐杖、斛斗、凳子、傳鈴腰板⑨、釣魚用具容器等日常用品外，尚有柱、屋簷側板、隔斷板、窗、門扉等建築物的彫刻。此種作品顯然表示製作者對藝術的熱情，頗值得稱讚。惟建築物之彫刻及刀、楯、槍、酒杯的優秀作品除頭目及有勢力者可以使用外，別人不能任意使用。

拔灣族的圖案有人物、獸類、蛇類及樹草等，尤其蛇類圖案係該族獨有，蛇多用百步蛇，並有龜殼花的圖案，使用百步

1935 年顏水龍到紅頭嶼（今蘭嶼）作調查，對原住民的生活風情與手作土偶相當喜愛。圖為顏水龍發表於《週刊朝日》〈原始境——紅頭嶼の風物〉一文所畫的插圖。

蛇圖案的緣由與其創世神話有密切關係，故拔灣族非常尊敬此蛇。獸類之圖案使用豹、豬、鹿、山羊、羌等，尤以鹿的圖案最多，此外尚有鳥類圖案，偶有使用老鷹者。人頭圖案似與昔日「出草」有關。併用人頭及蛇的圖案頗特別，在人物的圖案上以生殖器表示男女之區別。

染織、刺繡的技術極優，圖案種類亦多，主要多為人頭，色彩感極佳，如織布、刺繡上色彩調和的表現值得稱讚，絕非美國印第安、阿弗利加[10]土人或南洋土族所能及。

六、阿眉族[11]

目前雖無工藝產品，但過去似有過卓越的工藝技術，如他巴朗[12]（譯音）社舊家門扇的彫刻或室內繪畫圖案等均足以證實，可見過去具有濃厚「美的情操」。惟因種族間之侵壓或地理關係未能順利發達，尤其在女權之下，男子失卻生氣，對藝術的熱情亦漸次衰萎，造形美術的發展竟告停止，生活中對美的要求乃以音樂、跳舞的形式出現。阿眉族的歌舞在本省各山地族中最為著名。

七、耶美族[13]

耶美族的原始藝術有繪畫及

耶美族之紋樣

⑩ 指非洲。
⑪ 今稱阿美族。
⑫ 今稱太巴塱，位於花蓮縣光復鄉東邊。
⑬ 今稱達悟族。

圖案化的紋樣，花樣多用幾何學圖案，彫刻於船體、器具、屋內壁面、屋簷側板及柱上，彼等常在船體外面施予全面的彫刻，並用黑、白、深紅的顏色塗抹，極為美觀。木板透刻係為耶美最得意的技術。

耶美族居住於東部海面的紅頭嶼上，向來無外敵侵犯，島上生活極為暢快，故其作品上，充分表現純潔。因是以漁撈為業，故甚重視船隻，如前述各隻船面上都有優美的裝飾。又因地理關係對衣類的需要甚小，故織布方面則無特色。日常用品亦均單純，如以貝殼及魚骨加工製造耳環等小型裝飾

品。此外煆燒泥人，製品極為單調，但其獨特的單調卻讓吾人對它發生興趣。

八、平埔族

過去曾有優良的工藝技術，但現已完全失卻本來面目過著現代化的生活。

在二十世紀的文化生活中，歐美各國人士多對目前的機械及化學製品失去興趣，而對原始藝術的憧憬日益增加，現代文化的寵兒野獸派即係以土族藝術為母體出發，如前述之耶美族稱荳里克郎（譯音）的小船，拔灣族蛇類圖案與幾何花紋等均可代表野獸派繪畫的象

⑭ 即今花蓮縣秀林鄉富世村。
⑮ 即今屏東縣泰武鄉萬安部落。

徵，現在本省山地工藝雖已漸被化學或機械製品壓倒，趨向衰滅之途徑，實應速予積極的指導扶助其發展。

在外國，政府對未開發地的傳統工藝，都設有有效的指導及保護辦法，本省在日據時代於花蓮布血康⑭（譯音）及潮州之山間阿媽灣⑮（譯音）等地設置工藝指導所，教授彫刻或刺繡等。在法國亦於其殖民地馬達加斯加（譯音）設置規模龐大的指導機關，力求固有藝術的保護及發展，此足證明各國對傳統藝術的發展與美術行政特別注意的事實。

筆者主張，利用山地同胞優

秀的工藝技術及豐富的省產材料，製造適應歐美人士生活樣式及嗜好的各種物品如下：

1. 染織方面：坐墊、桌布、領帶、頭巾、提包、窗簾等。

2. 刺繡方面：領帶、坐墊、提包、頭巾、服裝裝飾、手帕、餐巾、腰帶、桌布等。

3. 木材加工：菸斗、小盒、菸斗台、領帶架、水果盤、拐杖、連杯、書架、裁紙刀、玩具等。

4. 編組工藝：麵包盤、水果盤、花籃、紙籠、報紙籃等。

此項計劃如能實現，不單可以獲得外滙，且能救濟山地之失業者，實有一石二鳥的效果。

結言

以上約略介紹本省工藝產業之過去與現在。目前本省工藝品多係日常用品，值得誇獎的美術工藝品甚少，但山地工藝為原始藝術頗具特色，則前途甚有希望。大體言之，本省的工藝產業具有以下良好條件：

1. 悠久之傳統，而保持明確的樣式。

2. 技術普遍。

3. 有天惠的工藝材料，且產量豐富。

4. 有無限的剩餘勞力。

過去工藝品的外銷情形並不佳，其原因可列舉如下數點：

1. 日據時代在日貨傾銷的政策

下，省產品受到日貨壓制，未能自由發展。

2.過去日本政府惟恐省貨爭取日貨消費市場，故對本省一般工藝產業未作積極的指導及獎勵，雖曾設立指導機構，但以不妨礙日貨銷路之原則為主旨而進行，故收效甚鮮。

3.省民因無經濟力量，且對工藝資材之認識尚差。

4.省民對舶來品之評價過高而輕視省產品。

5.因缺乏向上精神對加工技術的改良未盡全力，且對成品之製造，缺乏製作者應有的熱情。

工藝之發達代表其國家文化，且在國家經濟與民主上具

有重大使命，工藝產品亦可謂

向外宣揚民族精神的工具。因

此各國都在設法振興或復興其

所有的工藝產業。我國具有悠

久的文化歷史，更應加以努力，

除完成自給自足外，並進而使

之活躍於國際市場，以表現我

國文化的優越。

最後，對復興本省工藝產品

提供愚見如下：

一、方針

工藝產業的生產目標分為外

銷及內銷兩方面，其方式在利

用傳統技術，並以省產資材生

產適應現代生活的工藝品。俾

能對國家民族的文化、經濟及

國民情操有所貢獻。

二、設立研究指導機構

迅速設置有力的研究指導機

構，並附設物產陳列館及工藝

技術傳習所，常與各地之產銷

合作社取得密切聯繫以促進工

作。其業務中心如下：

1. 調查有關工藝材料及其利用

方法的研究。

2. 工藝產業化的指導。

3. 發行宣傳刊物。

4. 改善品種、包裝及商標。

5. 遴選技術指導員及訓練技術

工人。

6. 推廣生產品之銷路。

7. 舉辦產品展覽會並發售作

品。

8. 經辦其他有關復興工藝產業之一切事宜。

三、工藝學校之設立

設立工藝學校，教授工藝知識及技術，加強對工藝的認識，養成將來中堅人材。

四、保護及扶助

1. 經濟的扶助，即補助資本及低利放款等。

2. 銷路的推廣或介紹。

3. 對外宣傳。

4. 加強專利及商標登錄制度。

5. 示範工廠的設置及對優良技術人員的獎勵。

手工藝專修班的學員正在編組工藝產品。（北美館提供）

結言

參考文獻

臺灣年鑑

臺灣事情

臺灣經濟年報

臺灣農業年報

臺灣省五十一年來統計摘要

臺灣の工業

臺灣の産業工業彙報

工藝ニュース

臺灣帽子の話

臺灣帽子要覽

工藝指導

臺灣に於ける苧麻

附錄一

臺灣工藝品之貿易價值

一、序言

臺灣的工藝產品雖然種類頗多，但過去僅有帽蓆製品大量輸出，殆無其他工藝品外銷。其原因究竟為何？以後如何振興工藝品的外銷？此兩點為本省工藝界人士目前應研討、最需迫切解決的課題。

筆者雖力微，但願以此篇文章貢獻斯界人士喚起關心，並希冀大家協力解決前述兩項問題，俾能振興本省獨特的工藝產業。

茲將本人對本省工藝產品的輸出價值以及指導方針略述意見，並請各位以客觀的立場重新觀察臺灣固有之工藝品，俾

能對此有新的認識。

　如欲發展工藝品的外銷，必須生產指導者及輸出業者同心合力，否則此項事業永無發展的可能，惟在本省尚未確立這方面的指導機構，生產及銷路上均有缺憾。幸而去年陳建設廳長頗致力外銷工藝品的生產，並計劃以此聯繫農村作為家庭副業，此實為值得讚揚的方策，此項有關事宜推進之責雖委在筆者，但因國際此非常時局，受了經費及人力的限制，一切工作多不能如意進行，殊屬遺憾！然而逐漸進行外銷工藝品的樣本試製及海外各種參考品的搜集，並正準備在適當時期舉行示範會，以供海內外人士觀覽，並擬網羅優良產品標本寄於海外各國，若有外銷希望，則於各產地實行生產指導。因此這種指導機關的設立，是刻不容緩的事業。

　工藝的振興，不僅是國家經濟之一要素，也是將一國固有之文化宣揚於海外的有力工具，為獲得外匯的一個方式，可充裕民生，其所負使命頗為重大。再由提高民族文化的立場觀之，亦應講究振興方策。筆者十數年來繼續對於臺灣工藝進行基本調查與研究，但因個人的經濟與時間有限，尚未有成果可以表現，爰此渴望能官民協同為振興斯業設立一指導機關，裨益斯業發展。

二、本省工業產業之基礎

首先就原材料而言，木、竹、籐、苧麻及其他的雜纖維、染料植物等，在此富於熱和光的綠島山野到處繁殖，此種無盡藏的工藝材料經過了很長的歷史或為省民必要之生活用具，而創作適應生活的民族工藝品。

物品依自然的材料美與優秀的手工美而結合產生，並適應使用方式而具有不同的式樣，這就是今日工藝品生產的形態，也將成為今後外銷工藝品的基礎。例如帽蓆、竹材加工、籐材加工、木材加工（包括彫刻）、染織、刺繡、金銀加工、骨角貝殼、漆器、陶器等製品，或在平地，或在山地，或在海岸各地用近鄰所產的材料而製之有千變萬化的作品，乃充分表示外國不能仿效的特色。

從技術方面而言，本省最有特色的編組技術極為發達，如帽蓆、竹材加工、籐材加工等，不問男女老幼，都普遍可以學習到；刺繡乃為一般家庭婦女所熟練的技術。其他還有木工、塗裝、染織等各種的技術，亦都很有特色，且因注重古昔的傳統而繼承下來，所以易能發揮生產能率。

其次有著無限剩餘的勞力，如施予確切指導，生產能力必能上升。

如此有無盡藏的工藝資材、加工技術普遍而富有特色、剩餘力又是無限等，均為外銷工藝生產品的優良基礎。

三、臺灣工藝之輸出價值

由客觀的立場觀察，臺灣工藝品明顯地描繪出民族的傳統，且展現著省民日常生活健全的文化面。平地或山地人們為自己生活的方便而所做之工藝品的價值，本地人們以一言毀謗為「古舊」，但與機械製品或化學製品相較確實具有豐富的健康美和簡素美，這一點卻不甚被人認識。機械製品雖能大量生產，比手工藝品有著較優之處，但無如手工藝品具有源源不絕的生命豐富的趣味。從民族傳統產生寶貴的文化偶像，天然的素材美和貫

注心靈的手工美，是機械製品均所不及者，此為手工藝品的生命。現代世人對未開化民族的手製品感到魅力的理由，恰如飽於山珍海味的食客熱求著鄉下食品淡泊而真正的風味。文藝復興時代之燦爛文化所產生的藝術乃過於貴族化的、綺奢的、神經質的，故稚氣滿滿、強而有力之原始藝術品自然受到歡迎，此為必然的結果。在文明國家資本主義的機械生產品其銷路多求於未開化國家，而以未開化國家人民的手製作出來具有古色的產品則售予文明國。由此觀之，如將臺灣古有之工藝產品售予外國應會受到歡迎。

外國人士如何看臺灣的工藝呢？茲將其看法之一介紹如下。很久以前，日本民藝研究權威——日本民藝館長柳宗悅氏對臺灣的工藝品曾發表如下

報告：

我為尋找形象文化之美，曾經歷遊朝鮮、東北等地，獨不知臺灣，惟憧憬而已，此次訪問機會來臨，頗感興奮，最近的日本，呈現傳統弛廢傾向，因此以商工省為首正開始振興地方工藝作品的生產。德國、義大利也致力振興民族工藝。所謂「民藝品」常視為以觀賞為目的之嗜好品，但此為包括國民日常生活的文化象徵。臺灣常被視為極平凡的物品，但若以客觀地位觀之，實為令人驚訝的作品。

因深入民眾生活之中，故似乎被視為極平凡的物品，但若以客觀地位觀之，實為令人驚訝的作品。

三百年，且它的民藝來自福建或廣東，故可謂臺灣並無古來之民藝品，但實際調查結果，卻發現許多可觀的作品。舉二、三例而言，如竹材加工，包括國民日常生活的文化象徵。臺灣的歷史比日本與朝鮮為淺，僅僅不過

在幾年前德國第一流建築家托特（Taut）氏前來日本。托氏對日本室內的裝飾頗為稱讚，但他最感驚奇者則為廉價的竹椅。尤其看到臺灣生產的簡樸竹椅子時恍惚良久。托氏所感魅力的地方，則是所用材料之美及構造特異之點。又商工省聘請法國的著名工藝家貝利安（Perriand）女士，她對在高島屋百貨舉行展覽會時的臺灣竹材加工品亦表稱讚，她說：「此種竹材加工品尚未介紹到西洋，若被介紹必定掀起一大轟動。」惟在最近因

急於賺錢，似有粗製濫造的傾向，殊為可惜，但其中仍有如臺南關廟庄毅

然遵守堅實手法和注重造形美而製作者。該地全鄉人口大部分以竹材加工

為生活，換言之：生活即由竹材加工，恰似夢的世界被實現化一般。世界上

「工藝村」雖多，但恐由關廟占第一位的交椅。竹材加工品中，作為嫁娶

用具的「鞋籈」及「檳榔籠」等優良製品甚多，此項技術，倘若滅亡，乃

為世界工藝界的一大損失。因此希望今後訓練徒弟，使此技術永久存留。

其他如「棧籠」、「箕籈」也有很多優秀產品，其次用藺草編製的草履數

種，其穿用時的感覺頗佳，造形方面具有卓越的技術，在朝鮮與日本東北

地方雖然也有，但其材料來源卻不如臺灣豐富。我相信將臺灣土產品運銷

到日本必受到歡迎。再其次，臺北附近出產的士林刀，亦頗有特色，在日

本也必能風行。廚房用具的蒸器乃以亞杉為框，底部以竹編成，此種竹材

利用的方法，頗堪稱讚。最近日本的生活用品漸呈纖弱化，但臺灣尚能製

出有力頑強的用品，實為值得欽佩！

又如房屋正廳的神桌（頂桌、下桌）等，無論貧窮家庭，皆有堂堂備設，

可與中世紀歐洲之古典媲美，實使我感到驚異。更而在民眾化的廉價粗製

陶器中也有優秀的製品。苗栗、南投、鶯歌等地盛行製造陶器，鶯歌產品

的釉藥較為粗劣，但從形態上看來仍保有漢代式樣；油壺或溫酒器等，均

由漢代一脈相傳下來。在日本的造形，已變為纖弱，但臺灣的窯場尚保存著古昔的方式，我親眼看見大窯中以人力代替轆轤旋轉而製成圓形的大壺出來，將來應使用這種寶貴的人力。其他漆器、染織等亦有很多優秀品，尤其山地的民藝，為世上所罕見的原始藝術品，據說最近趨為弛廢，極為可惜。

為振興臺灣之民族工藝，本人建議下列各點：

1．在日本及朝鮮已將傳統作品做成目錄，以便保存。在臺灣也應出此方途，例如：將臺南孔子廟或板橋林本源家的庭園列入保護建築物而使之不被破壞。又山地的織布也有很多卓越的製品，其中重要者一一登錄以便庇護。

2．應將產於各鄉土而有價值的製品陳列在各縣市陳列場所，如臺東的鄉土館，的確值得讚揚。（筆者按：該館光復後被廢除，過去所陳列之貴重物品已都不知去向）

3．舉辦日常生活必需品展覽會，或生活藝術品的展示會。在德國，任何一個小規模的學校都必陳列著鄉土品，以茲相互觀摩。

4．臺灣應該活用土地之利，實行外銷工藝品生產指導。指導方針絕對不可使土地的特色喪失。

以上所述為柳氏之《關於臺灣工藝的觀感》書中的一節，閱畢可以窺見外國人士對臺灣工藝產業頗有關心和珍惜的感念。除此以外，世界著名的托特（Taut）氏、貝利安（Perriand）女士亦均激賞臺灣的工藝，光復後筆者引導外國人士前往參觀竹加工村關廟及屏東縣管轄山地之工藝時，都表驚異。目前省民大部分則盲目的喜歡舶來品，此為不可言喻的重大誤認。希望重新認識而將審美眼加添教養，互相努力，俾使我國古有之文化宣揚於世界上。

如上，我們必須重新估計臺灣工藝的真正價值，並應採納其優點，然後建樹工藝產業指導之真正方針。雖然具有良好基礎，但若置之不理，必有滅亡的一天，應速糾正下述錯誤觀念，俾能使臺灣的工藝產業進入正軌。

1. 對臺灣工藝品價值的估計過低，故本省文化的基礎被誤為薄弱。

2. 因為存有無論任何都想要外國化的偏見，所以尚未予以正確的指導。

3. 缺乏關於生產的經濟力量。

四、作為外銷工藝品之可能性

筆者曾經使用省產原料，並考慮海外人士生活式樣及嗜好而試製各種工

藝品，請幾位外國人士批評，結果得到良好反應。其他利用藺草製的繩子編成椅子、地毯等時，首次收購者亦是外國人士，加之在一般家庭自古使用之古董器具、彫刻品或是山地人由祖宗傳下來的優秀家寶，皆被外國人拿光了！最近以來，美英諸國常來調查臺灣省工藝品的種類及價格，但大都要求各種竹製品、籐製品、莞草製品以及刺繡品等特別的廉價品。由此現況可知外國人士如何期待臺灣的工藝產品。為應付此需要，我們必須以認真的態度，貫注全副的精神來研究。如在今天，明顯的呈現有購買人而無貨可賣的狀態，但惟有臺灣帽子卻反而有貨而無人購買的現象。最不利之點，乃為目前本省經濟狀態缺乏安定，因而物價波動刺激工資，且利息過高，增加成本，致使不能在國際市場上與外國製品角逐競爭。尚有貿易手續之複雜，亦似乎阻礙著輸出業者的進展，若能袪除這些弊害，臺灣工藝品之外銷，不會發生嚴重困難，且其前途無可限量！

茲將作為輸出工藝有可能性之品類列舉如左：

1.竹細工製品

整衣籠、水果盤、新聞雜誌挾、花籠、麵包籠、提籃、水果用叉、刀子、裁紙刀、傘柄、拐杖、提籠、盆栽用籃、紙籠、桌椅、壁棚、

帽架、領帶架、地毯、托盤等。

2. 木工製品

簡便的家具、浮彫樟木箱、彫刻扁框、鏡框、領帶架、菸斗架、喫菸具、托盤、水果盤、連杯、鋼筆盒等。

3. 籐製品

桌椅、屏風、提籃、新聞雜誌挾、盛花籠等。

4. 雜纖維製品

草製地毯、手提包、苧麻地毯、苧麻布（山地布）、鹿仔樹皮布（山地布）、浴室用地毯等。

5. 漆製品（採取山地式樣）

水果盤、糖果盤、連杯、寶石盒、托盤、裁紙刀、花籠等。

6. 刺繡及染織製品

桌蓋、餐巾、手帕、墊套、枕被、壁棚等。

7. 蓮草紙及造花

其他種類繁多，不勝枚舉。總之成品應以濃厚的地方特色來表現，且價格低廉者為宜。至於雜纖維製品或是竹製品等，必須研究防霉方法。無論如何，均應考慮到需要者的嗜好及用途，並且兼有美觀者為宜。

五、外銷工藝產業之振興方策

對於手工業生產的指導獎勵乃至統制而言，在歐美諸國不特以此列為產業政策重要項目之一，且在一元化的機構下，只管邁進發展斯業。但在第二次世界大戰期間，無論任何方面都以革新國民精神為推行政策的根本，即以絕大的統制力來統制民眾。

在產業政策上此特徵亦有顯著的表現。不僅以此增加國家的經濟力量，一朝有事之際，則可能動員凡有經濟能力的組織而發揮其效用，簡單的說：就是一絲不紊的產業陣容布置。

機械工業和手工業之比較

這種陣容之布置不單在形式上，也重視統一精神。換言之，計劃由工作來訓練精神，養成合作觀念，進而擴大生產。近代的機械工業已使人類變為機械的奴隸，而在製作方面喪失了民族精神與對工作的熱情，招來生產過剩及降低勞動價值等現象。反之，手工業乃由人們豐富的情感與個人所熟習的技術來完成。個個之力量雖少，但可集結統制而成大，加之，手工業基礎的技術及精神，是由祖國的精神、鄉土的傳統所培養而發展出來。對手工業的獎勵亦可使國民培養愛祖國的情操，並喚起鄉土愛的觀念，而

在製品上賦予其國家的靈魂與風味，另一方面有防止農村疲弊或失業者續出不絕的利益。在德國，有鑒及此，便積極地鼓勵民藝並助長用各州的物資與傳統作為基本的手工業乃至工藝的發達，並且在政府指揮監督下之一個團體──德國手工業合作社中央會（Deichsstand. Des. Weks）統制。雖不甚明瞭戰後德國如何改革斯業，但將過去的組織大略介紹於次：

各種手工業組合（即合作社）在各地做個別活動。例如工藝，則在萊比錫及其他各地均設有合作社，而被統轄在德國手工業合作社中央會之下構成一個有機體。

德國手工業合作社中央會之組織和活動概況

德國手工業合作社中央會是基於一九三三年十一月二十九日頒布的關於手工業者暫定機構之法律而設立的一個手工業最高機構。理事長係由經濟大臣所任命，在經濟大臣的監督下，成為國家產業統制之外廓機關而執行實施的業務，該會的組織乃為以業別所分之五十多種的手工業經營者。

此手工業者在各郡市糾合同業者而結成合作社，其數約有一六、○○○單位，此等同業合作社再以縣為單位而結成縣級手工業合作社。另外尚有郡市手工會，其數約有七五○單位，在郡市手工業會之上尚有縣手工業會，

約有六一一單位。這些合作社各有首長一名，由他指揮工作。

上述之會，均由地方手工業會統轄之，縣同業合作社再結成一個聯合會，就是德國某某手工業合作社聯合會，這聯合會是由約五十單位的業態別同業合作社結成而成立之。這些各種手工業合作社聯合會再結成為一個德國手工業集團，而由集團首長來統轄之。又手工業會全部聚集於德國手工業會議所而受該所理事長指揮。然而這會議所與集團即成為德國手工業合作社中央會之兩翼，而受中央會長的監督指揮下級之各會。中央會長有權直接命令地方手工業會長。如此縝密的組織，而具有絕對統制力，可謂只有德國才能做得到。合作社員的資格先要經過徒弟、職工而至師傅，必須合格考試者為限。

其次：合作社的經濟狀態在一九三六—三七年的經費約有四千萬馬克，合作社員各人的負擔約為三十馬克，而入件費約為一千七百五十萬馬克，事業費（包括獎勵指導費、訓練費）即約為七百三十萬馬克。

合作社的業務——中央會為實行統制行政及各種研究，但實際行政事務乃由各縣手工業會執行之。由於地方的情形雖多少有些差異，不過從大體上來看，大略如左：

法律詢問、糾紛和解、健康保險、信用合作社、購售合作社、分配生產、

制定價格、指導經營、技術者的訓練及教育、技術者的資格考試、舉辦各種競技會、展覽會、講演會及講習會、製品之物理試驗、促進生產及輸出、斡旋銷售、救濟、頒布印刷物等等。

其他還有手工業研究所實行關於統制手工業的諸法規、運營、行政及技術等科學研究。該研究所的著書已達三萬本，其外尚有事業促進所、輸出促進所，在輸出促進所內設有樣本室，專為斡旋輸出事宜等，如此在有系統的組織下計謀振興斯業等，實值得稱讚！

造形美術會之組織和事業

美術及工藝方面乃由德國文化會議所之一部門——德國造形美術會所統籌管理，依工藝的種類與上述德國手工業合作社中央會取得密切的聯繫，而加以指導獎勵及統制。

造形美術會之組織是以德國宣傳大臣為首之德國文化振興會會頭所任命之幹部會，除幹部之外，尚置有代表各專門團體之實務顧問，掌握關於在德國國內之造形美術，即繪畫、彫刻、建築、造園、工藝等之統制與振興一切的行政事務，且在必要時，賦予權限可制定公布與法律同樣有效力的命令。

第一部：會計、人事、法律、經濟事項

第二部：

（甲）新聞宣傳、介紹職業、社會事項

（乙）宗教、藝術等

第三部：建築及造園

第四部：繪畫、彫刻、複寫事項

第五部：圖表

第六部：藝術的手工業，圖案及室內裝飾家有關事項

第七部：美藝、古董商有關事項

第八部：

（甲）展覽會、高等工藝學校、工藝協會、宗教藝術協會有關事項

（乙）工廠展覽會有關事項

原來德國文化會議所的設立為國家革新統一之一事業，基於為達成宣揚德國文化、伸展德國經濟力量、改善社會生活之三大使命而設之。為實行此事業，極力排斥打擊非國家主義思想的國民、文化、藝術，則為建樹德國之健全的精神文化與生活文化——藝術的。

自一九三三年成立納粹政府起至開始實施此種統制當時，五萬人之美

術、建築及工藝家中，陷於無收入者約占半數之二萬五千人，政府為救濟這些失業者，計其中一萬二千人服務於政府機關及其他有關機關，而對各人平均每月支給一百五十馬克的薪資。又使較差的藝術家為藝術家之助理，加深研究藝術技能並使其能得到若干收入。

工廠或商社如需要藝術家或工藝家時，即推薦適當人物，以應其需要。

為此備有極整齊的卡片──就是制定建築、繪畫、彫刻、室內裝飾、宣傳圖案、木材工藝、金屬工藝以及其他專門別的標識者。已登錄在該會的美術家、藝術家一概有記入姓名，履歷卡片與本人相片、作品的照片等裝入各袋中，封面貼付專門標識的色紙。如一個人持有數種專門技術時，卡片袋封面就貼有數種的標識色紙。

美術家與使用者間所發生的紛爭問題概由造形美術會和解解決之。又對於會員之美術家或工藝家的負傷、疾病慰問，或因老而失職者支給養老金等事宜，亦由該會辦理，該會並儲藏關於美術及工藝的海內外圖書雜誌，供給會員免費觀閱，或備照相室供給會員免費使用。除外尚發行美術及工藝的印刷物並施行各種宣傳。關於美術及工藝的各種展覽會亦由該會同有關單位審查後決定示範之可否等等，其業務範圍可說極為廣泛，而充分地發揮德國國策之「汎美計劃」。然而為推行這種事業所需經費，即由會

員所繳的會費與政府補助金以其他收入充之，但實際上會員的負擔較輕，而政府所支付的補助金占經費之大部分。

不必諱言的，在我國的各種團體、合作社的經營成績大都不能臻於理想之境地，這原因何在？我們必須加以考究。

上面所述，主要是在德國的藝術政策與其行政的概況，在其他國家亦各自實施順應國情之藝術政策，這固不待贅言之！

本省美術行政之概況

然而在自由中國的殿堂、反共抗俄的基地臺灣，現雖無美術館或工藝館，但似應有一個工藝學校、工藝之指導機關或商品陳列館等，這並非過大要求。在各地能增設許多初級中學而不能創設一個工藝學校，這實為不可思議。

目前本省的美術教育，在初級、中級的學校所制定的美術科目，教授時間一星期僅有一小時，由此可知美術教育並不被一般所重視，尤其在女子學校，竟將縫紉手藝等科目置於等閒之地，如此怎能陶冶情操？近來，省教育會在致力編纂參考教科書，計劃舉行全省學校美術展覽會，或美術

教員的美術展覽會，這誠然是適合時宜之舉。又在師範學院為訓練美術師資之目的開設了美術系，由本省美術的立場而論值得欣慰，但美術教育並非有一定的方法，依照法帖臨畫，只會阻害被教育者的個性與創作力，而使之不能發現新的美的世界。若不教授更進一步的實物寫生法，那就不會有真的美的創作。從實物感受到自然美，描寫者才會以自己的智能、技能及好的個性來表現，尤其初學者若無將物品正確描寫出來的基礎，雖欲創作，但甚難達成其望。

省教育廳為美術思想的普及與獎勵美術起見，每年開支二萬元的經費舉行一次臺灣省美術展覽會——分為國畫、油畫、彫塑等三部門——但此舉仍為一消極的美的啟蒙方法。該會聘請一時的審查委員來審查作品，而經過了十日間的展覽會期之後，並無任何有機性的美術行政活動。且只在臺北市舉行而不及於其他縣市。應設法以較充裕的經費而舉辦移動展覽會，更應組織美術委員會作為省府之一機構，而使專門美術家參劃美術行政。美術教育、工藝產業、都市計劃、宣傳等等美術家應要做的事業極多，如此不單可救濟生活清苦的美術家，進而可建設健全的國家文化。

藉德國霍夫曼博士之話而論：「藝術係從自由之地方產生，可是稍有差錯藝術就要滅亡，然而沒有國民性藝術則毒害國家。」我們繼承著五千

年悠久的形象文化和風靡全世界的古代美術，此為祖先所傳下來的寶貴遺產，我們必須做縝密的檢討才是。進而對下代子孫留下更好的遺產，這是我們應共同負擔的任務。這一點，我們必須反省，凡美術家應發現藝術良心，以切實、剛健的態度留下卓越的作品傳於後世。以上所述是本省美術行政情況及幾點希望。

附錄 二

臺灣工藝指導所（假稱）設立案

一、主旨

振興工藝是具有一國文化、經濟、情操之三要素，並象徵著國家的富強和文化的盛衰。

今日，無論任何國家都致力保存民族文化乃至以其固有的工藝品爭奪海外市場。

本省向有可誇於世界的工藝，形成本省產業的一大特色，但因生活文化的進步，在科學或產業上呈現頗多的缺陷，所產物品多不能適合於現代生活。我們希望改善與發達本省原有之工藝產業而促進工藝品的輸出來充裕民生。

為貫徹上述目的，對斯業應予全盤的指導，爰擬創立臺灣

工藝指導所（假稱），以便推進各項有關事宜。

二、事業方針

工藝指導所乃以下列二項為設立大方針。

1. 圖謀本省工藝產業之近代化。

2. 促進工藝品之全面外銷。

三、事業

本所鑒及世界各國的趨勢，並基於貿易國策的趣旨，以改善本省各地工藝產業與推進工藝品之外銷為二大目標，將施予有效適切的工藝指導，且擬與有關各方面取得密切聯繫，進行下列各項事項：

A、調查研究

1. 適合為外銷之工藝品調查。

甲、海外工藝情形，現況調查。

乙、根據海外各國人民的生活樣式及嗜好傾向，重新研究應製作的工藝品種、構造、尺寸及意匠等。

2. 依據使用目的做工藝品的基本條件之調查。

3. 我國古有或亞洲古有的技術、意匠之調查研究。

4. 關於工藝品的原材料、技術、工具、機器之調查。

5. 國際市場商品種類、生產情形及需要狀況之調查。

6. 國外優良參考品之蒐集。

B、試驗研究

1. 作為工藝品之基礎改良所需要的技術問題之研究。

2. 關於工藝品之原材料、意匠或機器工具的改善法及製作技術改善法之研究。

3. 對於改善市售品所需要之各種試驗。

C、試作研究

1. 研究試驗上所需要各種模型之試作。

2. 基於調查、研究或試驗結果，試作各種工藝品樣本，供為工業化生產之原型。

3. 為啟發地方指導機關暨一般業者，試製新式商品樣本。

D、講演、講習及其他實地指導

基於本所指導方針、試驗、研究、調查的結果，舉辦關於工藝講習會、講演會，並受託辦理實地指導。（委託辦理規定另訂定之）

E、促進地方家庭副業

將本所研究試作的成果，推廣至各縣鄉村，以謀家庭副業的振興。

F、受託辦理製作、加工及圖案設計

除受託辦理工藝品的代製加工或圖案設計外，另頒配基於本所研究而得之試作品及圖案。（委託辦法另訂定之）

G、試製品、圖案、參考品之示範

本所所研究之試作、設計圖案或參考品等，出品於各種展覽會及博覽會，以供一般參考。

H、訓練傳習生、研究生

1.為發展斯業對於工藝各方面的業者暨其子弟，或有工藝天賦的青年，在短期間教授其所需之技術與智識。

2.除依照規定科目所招募的傳習生外，收納研究生，並施予不定期的實地指導，研究生名額應在不阻礙本所業務範圍內。（本所傳習生招募規程另訂定之）

I、宣傳

1.常設陳列室以供一般人士觀覽。

2.刊行小冊子。

3. 除出品於各展覽會、博覽會外自辦展覽會，並對技術優秀者以適宜的方法加予褒獎。

J、銷售之斡旋及介紹

K、經費

1. 有關機關之補助。

2. 關係方面之寄捐。

3. 本所收入。

上面所述係振興工藝品輸出的一個具體案。不過，在實際營運時當有若干須要修改之處。最主要的問題，乃由於資金之多寡，而應添加或削除此計劃案之一部分乃至全部的組織，再者此項工藝指導所必須依照財團法人之組織而創設。

最後，我們熱烈地冀望全省關心臺灣工藝人士予以大力支援，俾使此工藝指導所能夠及早設立，而促進斯業之進展！

四、機構

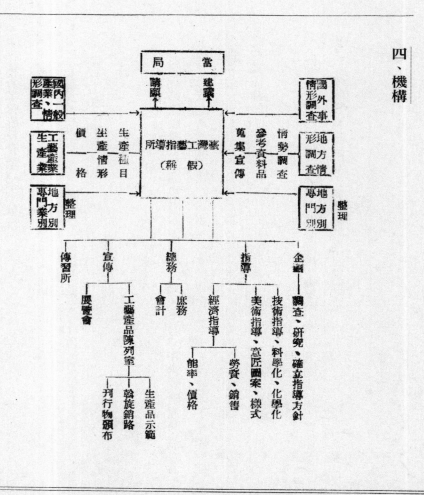

五、組織

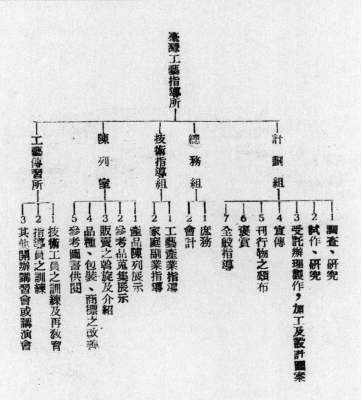

出處：〈我與臺灣工藝——從事工藝四十年的回顧與前瞻〉，《藝術家》6:3，1978.02

藝術家

《藝術家》雜誌創立於一九七五年，內容除了緊扣對本土藝術的關懷，對現代藝術的推動也不遺餘力，可說為臺灣美術發展保存了全面而完整的史料。

本文可說是今日研究顏水龍工藝軌跡的重要參考資料，顏水龍依照年代順序，首次完整回顧他四十年來的工藝生涯（一九三六～一九七八），闡述自己身為畫家為何要從事工藝的初衷，讓人對其促進工藝發展的歷程有更深切的了解。特別要提醒的是，雖是顏水龍個人的「回顧與前瞻」，但某些事件的時間記述，恐因年代久遠略與實際出入，或是以戰後的名稱來指稱戰前的機構，這些地方編者將以加註的方式說明。

此外，本文年代寫法統一以民國來回顧，基於方便閱讀者對其生平能快速了解，遂保留作者原有寫法，而不將日治時期的年代做修正。

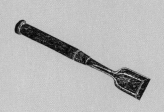

我與臺灣工藝

從事工藝四十年的回顧與前瞻

一九七八年二月

人類為自己不斷追求更舒適、更豐富的生活品質。至於如何享受快樂的生活，則基於個人原則以及民族性或時代的變化而有所不同。為了追求更好的生活，便需要促進文化的發展，不論在物質或精神方面，兩者的關係不可分離。

因此，如何創造器具以達到「用」與「美」的功能來滿足更舒服、更美的生活，這就是工藝。

「工藝」一詞，狹義的解釋，是具有若干裝飾性且為使用之目的而做的器物，含有製作技術上的表現者，稱為工藝。然而廣義的解釋，則是對各種生

作者顏水龍，撰寫本文時擔任實踐家專美工科主任。（北美館提供）

異，但除實用價值之外並應具備「美的情操」，雖因教養、風俗、習慣的不同而有若干差適應實用。惟人類的本性都具識，即工藝品之第一條件乃是

因此，我們似可獲得一項認失工藝品的真義。

使之能得到滿足與安慰，方不值以外並符合需要者的嗜好，「美的要素」，即除有實用價被稱為「工藝品」者必須具有們所稱工藝的範圍雖廣泛，但轉變與進展而有變化。現在我

這種字面的意義，隨文化的圍。

活必需之器物，加以多少「美的技巧」者，皆列於工藝的範

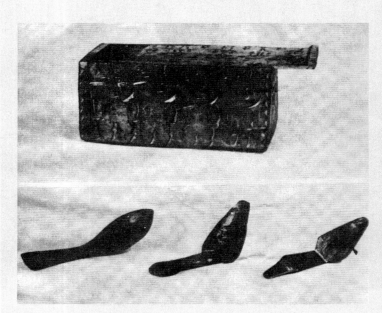

排灣族之木材工藝品——小盒及匙。

備若干「美的要素」，俾能使使用者得到滿意，為一般共同的要求與趨向。我們所謂「工藝品」即係應此需求而產生的。

對於工藝與工業的關係來說，亦非常密切，如通常我們利用工業產品的染料、顏料、塗料、藥劑、賽璐玢（Cellophane）合成樹脂、人造絲等，施以工藝部分美的加工，製成染織物、漆器、塑膠（Plastique）、賽璐珞等製品。

前已說過，由於人類具有美的情操，一般工業製品多顯示工藝化之趨向，即在工業中運用工藝的技巧、美的設計使人類生活益為豐富美化，此為工藝

促成工業及人類文化之進步，
乃至經濟發展的一面；另一方
面，由於工業的進步，每每提
供工藝良好的素材或技術，亦
使工藝蒙受其益。而工業上的
大量生產條件用之於工藝，則
促成工藝之產業化，亦可促進
工藝的發達。凡此均可說工藝
與工業關係密切，而兩者之配
合，對於人類生活極為重要。
是故，工業與工藝之提倡實不
可偏廢。

在廣泛的工藝活動中，對於
大規模企業化的機械生產部分
暫且不提，特對手工藝為主題
來講。因為本人從事手工藝的
開發累積四十多年的經驗，茲

記載於後，以供參考。

致力臺灣工藝發展的歷程

過去從沒有人問過我，為什
麼畫家也要從事工藝？近來卻
有許多人問起我這件事，我很
高興也很感動，就以這個答案
來闡明我的動機。

臺灣是一個美麗可愛的寶
島。它具有固有的文化，像山
地幾個族群都有他們的原始藝
術，加上漢民族在數百年前從
閩南移民而確立臺灣的文化基
礎，亦有漢人和山胞攙和日本
人而留下頗具地方色彩的技
藝。這些都形成了臺灣造形文
化之特色。但是因久受日本殖

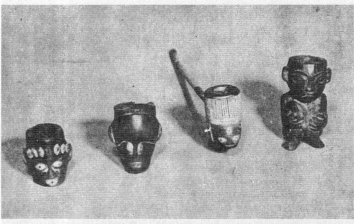

山地木材工藝品（烟斗）及染織工藝品。

民地政策的影響，經濟未能發展，以致生活文化十分落後，加之漢民族「財子壽」的人生觀，一般人往往把求財富當作人生的最高目標。為了賺錢，不擇手段。

直到現在，有足夠經濟能力的人卻仍大多偏重於物質生活，對精神生活竟毫不關心。甚至於有些人對於宗教、祖先崇拜，或迷信有關的造形表現，也都不太講究的情形下，更遑論對純美術之理解了！重視精神生活的人可說是居於少數的。因此生活大多是枯燥乏味而缺少情操觀念，更談不上趣味生活，從而影響到社會的安

寧。在這情形下，我感覺到臺灣純粹美術的發展前途，還是遙遠得很。

為了促進純美術的發展，首先應該要推行和生活有關之藝術，即對於生活用具及居住空間或景觀的美化，以培養高雅樸素的趣味，生活才能導入純粹美術之境地。這一段啟蒙的推行工作由誰來負責？是不是美術界或藝術家應負的責任？

在我舉行個展時，我曾表示說「在臺灣，美術是不太被人了解的」。那時有位新聞記者在報紙的記事中提醒我「要人家理解之前，務必先啟蒙人家」。這則隨筆給我留下深刻的印象。

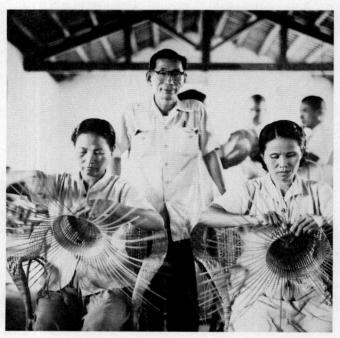

顏水龍 1951 年起擔任「臺灣省政府建設廳技術顧問」，並開始在全臺舉辦「手工藝專修班」。圖為顏水龍與關廟研習班竹編學員合影，攝於 1957-1958 年間。（北美館提供）

當時我曾經把這種由畫家來推動工藝，以提高人們生活文化的構想，跟幾位同道商量，結果非但被他們說是邪路，我還深受奚落與諷刺。於是不得不把自己的信念孤立。雖然如此，我仍充滿信心，以服務社會大眾的熱誠，從事這些計劃的研究與實施。這是民國二十五年的事。

不用說，首先需要從美術工藝的教育開始培養專才。我先收集有關的資料並調查教育設施。先後參觀了日本的美術、工藝學校，如日本國立東京美術專科學校之工藝科、高等工藝專科、市立工藝職業學校等

① 正確名稱應為東京美術學校工藝科、東京高等工藝學校、東京府立工藝學校。（參考陳以凡論文《生活美術的教育家：顏水龍的臺灣工藝活動研究 1930-50 年代》p.3）

② 1895 年日本據臺，臺灣總督府初設民政、陸軍、海軍三局。民政局下置內務、殖產、財務、學務四部。學務部為掌理教育事務，至 1926 年擴大為文教局，直隸總督府。殖產部轄拓殖、林務、農務、鑛務等課，1898 年廢部改稱「殖產課」，1901 年殖產課再擴編為殖產局。

③ 通產省即戰前昭和時期的商工省。

①。另一方面參考德國的包浩斯等以設計創辦工藝專科學校，並且還進行編製預算等工作。

民國二十六年一月，我帶著美術工藝學校創立計劃的具體方案返臺，訪問先輩鄉誼、地方人士，請求協助合作，但是沒有人有興趣支持這個計劃，這也是當時經濟力量缺少之故。經過長久的考慮，我把這個計劃又帶到總督府文教局及殖產局②，想不到這些官員卻有點反應。過了不久，即聘我為殖產局囑託（顧問），要我先著手調查本省的工藝基礎，把計劃設立工藝學校做為第二個步驟。另撥給我三〇〇日圓的經費及一張免費搭火車的優待卡。於是我就從基隆開始一直到屏東、臺東、花蓮等地，跑遍了全省各地方去參觀民間工藝（民藝品）的生產情形，做調查並收集資料，共花了五個多月的時間。我把所收集的資料帶到東京，竟還獲得殖產局的介紹信，轉赴日本通產省③直屬的工藝指導所從事研究。

這時期我一直潛心於研究「如何把這特有的工藝基礎復興起來」，尤其是在臺灣的地理環境中，所出產的豐饒且富地方色彩的工藝材料，皆可利用；而且還擁有固有的傳統技術與造形。如能將這些基礎配合現

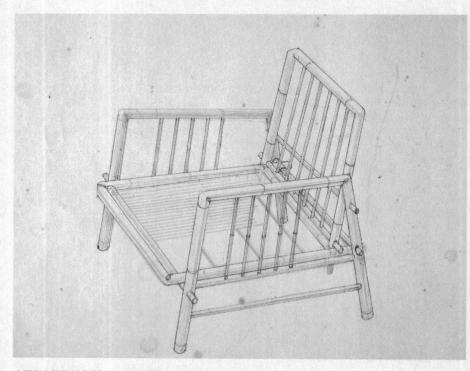

上圖與左圖是顏水龍為竹家具所繪製的設計圖。（北美館提供）

代生活的需要，重新加以設計，進而促使生產科學化、合理化，就可使經濟得以發展。於是我就以這目標作為臺灣工藝復興的方案。

民國二十八年初秋，我結束研究工作返臺，向殖產局報到並提出報告書。是時，該局正擬設立工藝指導所分室於臺北，就再派我到東南亞及中東考察各國工藝情形。但因戰爭漸漸激烈，以致計劃擱淺而無法實現，最可惜的是通產省工藝指導所分室也沒能設立起來。

民國二十八年冬，我返回東京。當時日本為配合戰爭的發

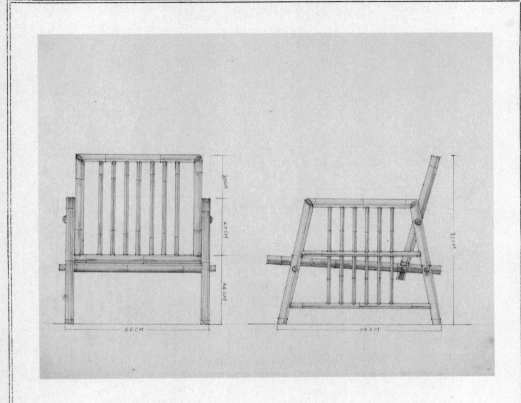

展，人力物資漸漸的受到管制，一方面為推行戰時日常生活的器具，通產省舉辦了戰時生活用具展覽會，本人所設計的「鹽草手提籠」作品獲獎。當時美術家們所迫切需要的油畫材料日益缺乏，部分畫家被徵用，藝術活動幾乎被迫停頓。

民國二十九年，我再度返臺後，與殖產局有關官員商量，他們在戰爭激烈之際，也無能為力，遂鼓勵我獨力推行這項工作。我並接受了一筆補助費，在臺南縣學甲鄉、北門地區創設南亞工藝社，開始從事工作。該地區屬於貧窮村落而且由於地質含有鹽分，農耕大成問題，

④ 茄荎即臺語「加薦仔 ka-tsì-á」，為一種用藺草編成的提袋。
⑤ 「臺南州藺草產品產銷合作社」，於 1941 年成立。

但卻是「鹽草」（學名 Cyperus Tegetiformis Roxburgh 俗稱三角藺）的富產地。因此，「織蓆」、「編茄荎④」、「編草埔鞋」、「編草帽」、「手束」等，以鹽草為材料而編織的產品特別多（現在差不多沒有了），而且大部分的婦孺都會做。我經過一番基本調查，同時研究改善產品以及訂下推行計劃。

民國三十年南亞工藝社成立。茄荎改為手提袋，草埔鞋改為拖鞋，剩下來的短草捻成繩子編成門墊（Door mat）。這些新產品一時暢銷日本及上海、東北。僅二、三年之間，年產量高達一八〇萬日圓。因

此為保持品質規格化、產銷合理化，特組織「臺南州藺草產品產銷合作社」⑤，並設檢查產品制度，以利健全之營運，這可以說是很成功的工作，賦予農村經濟有相當的發展。合作社的經營極為順利，略具軌道後就交給地方人士接管。

繼之，實踐另一個構想就是──臺灣竹材加工技術具有世界其他各地所沒有的特色，如能加以開發，其前途必無可限量。因此我曾花了半年的時間學習竹材的鑿、彎、編等加工技術，然後在臺南縣以關廟鄉為中心施行調查，又與關廟鄉人士合作設立竹細工產銷合

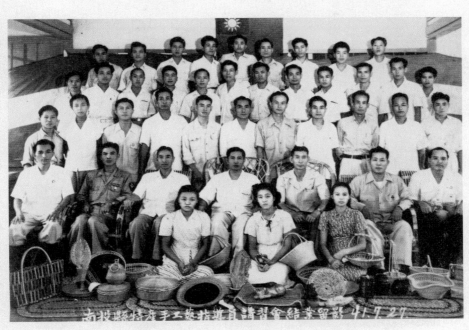

1952年南投縣特產手工藝指導員講習會結業留影。第二排右三為顏水龍，當時擔任講習會主持人。
（北美館提供）

臺南高工改為省立臺南工業專

民國三十四年，臺灣光復。

物染料染內衣等工作。

竹水筒、偽裝網、草鞋，以植

部服務，提供工藝技術，製作

上課，我也被徵調至陸軍經理

學生們差不多都被徵用而無法

任不久，因為戰況相當嚴重，

任素描及美術工藝史課程。赴

築工程科，應聘我為講師，擔

工業學校（成大前身）創設建

居。三十三年九月，臺南高等

民國三十二年初，我返臺定

的收入，頗有見效。

隨著新產品上市，增加了他們

作新樣品，以引起社員的興趣。

作社，提供新設計給社員並製

1953年顏水龍（右一）於臺北建設廳手工藝品陳列室向國外女士介紹臺灣的竹工藝品。（北美館提供）

科學校，我繼續前往任課，被聘為副教授。至民國三十九年，為了做有關工藝的實際工作，因而在同年七月辭職。

民國四十年元月，被聘為省政府建設廳技術顧問，專為輔導手工業之工作。此間曾調查各地方的手工業情況，以及計劃復興方案，研究如何配合行政以促進手工業之發展。也在各縣市舉辦手工藝講習會。以蓮草紙做人造花、刺繡、編織、竹與籐細工等等。

民國四十一年，在南投縣舉辦特產工藝專修班，因成效顯著而引起農村復興委員會⑥的注意，列為該會補助之對象。

⑥ 全名為「中國農村復興聯合委員會」，為 1948 年美國援華法案下負責農業或協助農民的一個機構。

⑦ 正確時間應為民國四十三年來臺。（參考臺北市立美術館《走進公眾、美化臺灣—顏水龍》一書 p.358，所做的修訂）

⑧ 全名為 Elizabeth Bayley Willis（1902-2003），為美國畫家、手工藝推廣者，以聯合國手工業專家身分自東京來臺。

⑨ 正確時間應為民國四十四年來臺。（參考楊靜 2015〈1950 年代顏水龍主持「南投縣工藝研究班」之始末及其成果之研究〉p.35，所做的修訂）

⑩ Russel Wright（1904-1976）為一知名的美籍工業設計師，他所設計的平價餐具、家具與家飾用品，相當受到中產階級家庭的喜愛。

於民國四十二年建設廳成立手工業推廣委員會，同時設立手工藝陳列室，位在臺北市中山南路省立工業研究所內（即今教育部），並受到國際婦女聯誼會的協助，兼辦工藝之家以利推銷。開幕時由蔣總統夫人剪綵。該產品受到內外人士的讚賞，業績甚佳。

民國四十二年，農復會農業經濟組通知我做發展計劃並編列預算以便向該會申請。不久，農復會補助款決定，派我赴日考察並採購木工、竹工機械及一批參考資料。返臺以後即在南投縣草屯鎮創立南投縣工藝研究班，同時開始招收學員，訓練技術人才。

民國四十三年五月，受農復會農業經濟組之聘，對本省工藝做總調查，重新設計手工藝復興計劃方案。農復會把這計劃方案寄到聯合國遠東手工業輔導委員會，終於在民國四十五年⑦，聯合國派手工藝專家 Mrs Wills⑧ 來臺指導。民國四十六年⑨，獲得聯合國的補助，以十六萬美金補助款及臺幣相對基金，由美援會聘請工業設計專家 Russel Wright⑩ 團隊來臺。為配合外來專家和有關手工業推廣統一機構起見，在本人和陳壽民顧問之規劃下，設立了臺灣手工業推廣中

心。該中心不久即改為財團法
人組織，當時本人擔任首席設
計組長。

民國四十七年，我再回到
南投縣工藝研究班，專心訓練
人才，希望能早日從事工藝生
產。該班畢業生均在鄉下或都
市經營小工廠、零細部分加工，
大量利用家庭婦女的勞力和餘
暇，所以對農村經濟頗有幫助。

南投縣工藝研究班是由縣政府
編列預算，每年經費十五萬元
新臺幣，扣除辦公費所剩無幾。
學員之實習材料費缺少，我建
議縣政府把學員實習的生產品
銷售，用利益金購買材料增加
生產，以利周轉。可惜該縣政

府主計未能採納，而且等到會
計年度，學員作品舉辦一次展
覽會，所賣出金額全部繳庫，
在這種情形下，眼看該班無法
繼續發展，遂決定離開。

民國四十八年七月，想要在
生產工廠獲得些經驗，所以接
受林商號合板股份有限公司聘
為技術顧問，從事研究木材工
藝，以臺灣特有銘木製成化粧
合板開拓外銷。又鑒於工藝設
計人才很少以及林商號合板公
司董事長林歡邦先生的進言，
乃接受國立藝專之聘為兼任教
授，擔任基本設計及工藝概論
課程，迄民國五十五年一月為
止，其間培養了不少工藝人才。

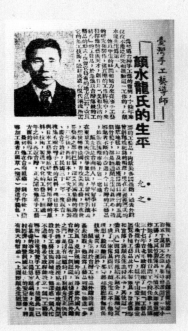

1953年5月18日《徵信新聞》（今中國時報），允之撰文稱顏水龍為「臺灣手工藝導師」。（北美館提供）

民國五十四年九月，應私立臺南家專及東方工藝專科學校聘為美術工藝科教授兼科主任，但是該校無意於實習工場之設備，對於教學上無法期待有所成果，故離職而去。

民國五十八年三月，應臺北市長高玉樹先生之邀，協助臺北市美化工作，同年五月開始設計臺北市劍潭路邊公園，並製作該公園擋土牆鑲瓷壁畫，高四公尺，總長一〇〇公尺，取材於農村生活，主題為「從農業社會到工業社會」。

劍潭公園因為依著山坡勢而分成兩個平階，山坡下之立面全部採取農村風景，耕農、收穫，且有牧羊、牛隻配合畫面。

第二階段則為公共設備，施工材料以瓷磚剪排。充分將農村的早晨、中午、夕暮的不同氣氛表現出來，此幅龐大壁畫於五十八年十月竣工，構成圓山、士林地區的主要風景。

民國五十九年四月，將壁

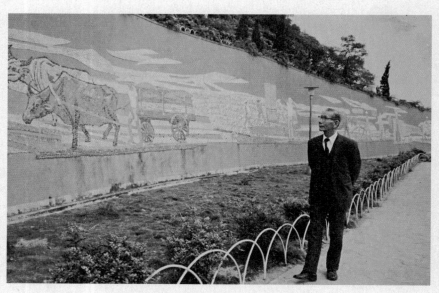

1969年顏水龍攝於完工後的劍潭公園馬賽克壁畫作品前。（北美館提供）

畫所得的報酬做為旅費出國考察。參觀各國美術館、畫廊、美術工藝教育設施及手工藝品的國際市場等。經由日本、美國、英國、荷蘭、比利時、丹麥、法國、西班牙、葡萄牙、義大利、希臘、泰國等，於同年十二月二十五日回國。

五十九年七月，正式被聘為臺北市政府顧問，從事臺北市容美化工作。除劍潭路邊公園以外，中山堂周圍、國父紀念館外圍，莊敬、自強隧道出入口的美化及東門游泳池、網球場入口浮雕等幾項重要工程之設計均一一竣工。

民國六十年，回國不久，應

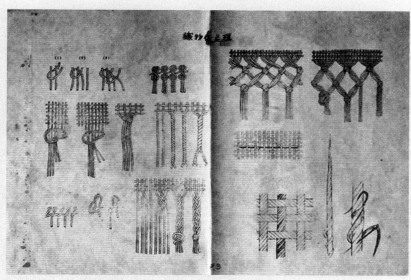

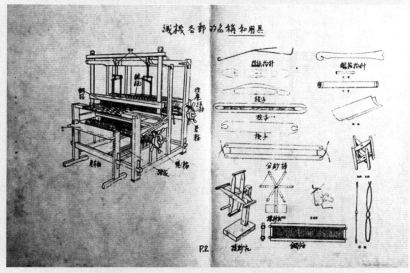

顏水龍擔任實踐美工科教授時的教學講義。（林俊成、北美館提供）

私立實踐家政專科學校創辦人謝東閔先生之邀，談及美術教育。他主張家庭倫理化、科學化、藝術化、生產化的教育目標，需要創辦美術工藝科系來配合，這個構想引起本人的共鳴。謝先生希望我在實踐家專按照自己的理想創辦美術工藝科，於是本人接受他的意見，於民國六十年六月，實踐家政專科學校正式增設美術工藝科。為配合女性的特質，且將來成為家庭主婦的身分，因此教學的目標多少偏於手工藝設計。至今已有四屆畢業生（計二〇三名），均能學以致用服務於社會，就業率達九八點

八％，由此例，本人覺得稍感安慰。

　上述係本人對於工藝活動的里程，迂迴曲折不能一貫做到，實受時代的轉變與環境的變遷所致，可是對促進工藝發展有關的工作，卻始終與我的生活息息相關，以為對鄉親的報答。

　另一方面我對自己的美術創作也不敢忽略，然而人之能力究竟有限，未能做到較完善的表現，實感遺憾。期盼在有生之年仍要更加努力。

⑪ 今稱之泰雅族。
⑫ 今稱之達悟族。

臺灣工藝的特色與價值

至於臺灣工藝，有什麼傳統基礎？依產業上的地位、配合現代生活的價值以及開發國際市場的幾個問題來說：我國雖有燦爛歷史，擁有悠久不滅的傳統技術與造形，但迄未能使之合理發展。本省因受日本五十年之統治，在消費日貨的政策下，對臺灣工藝產業的改革竟未予顧及，故仍保持原始狀態。可是工藝是隨時代的要求而變化，並隨之自然成長的，因此如何培養它，使之提高水準，實是重要的問題。

那麼臺灣工藝有什麼系統？

茲列如後：

1．本省原住民的原始工藝品。

2．帶有我國古老色彩的傳統性工藝品。

3．代表我國近代式樣的工藝品。

4．受到日本影響或仿造的日貨工藝品。

5．仿造西式的工藝品。

其中原始工藝品被稱為山地工藝，極具有藝術價值。如泰雅魯⑪族、布農族以植物纖維做成的編織物；雅美族⑫的編織物、彫刻；排灣族的彫刻、編織物與刺繡；平埔族的刺繡等，作品均瑰雅美麗，曾被譽為世界原始藝術之精華。這些富有原始特性之古代產品，目

前已幾乎被外國人買光了。現在僅存少數生產品，亦顯示出不斷的退步中。

具有我國古老色彩之傳統工藝品（即民藝品），如彫刻、銅器、陶器、樂器、編織、染織品，目前亦日趨衰退。

代表我國式樣的工藝種類甚多，花式繁變，但大部分產量有限，品質不可靠。近年來有

顏水龍認為原住民的工藝具有在全世界誇耀的優秀性與特色。此組領帶為顏水龍於 1954 年前後所設計。領帶上有兩組圖樣，一組為臺灣原住民婦女，周邊字樣為 Formosan Folk Art；另一組為豐收稻穗，字樣為 Czechoslovakia Folk Art（捷克傳統藝術）。

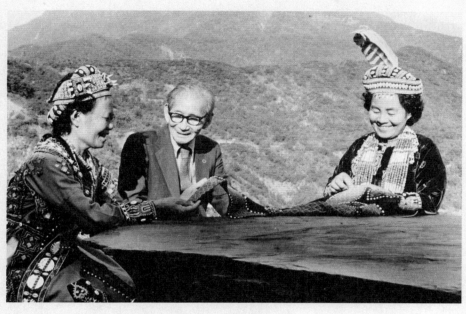

顏水龍拜訪三地門排灣族友人，欣賞其工藝織品。（北美館提供）

開拓外銷的工藝品，式樣多由貿易商或客戶提供，但缺乏獨創性及地方特色。仿造日式的產品雖越來越少，但仿西式的工藝品卻越來越多，因為一般住宅都洋化了。

光復後，本省工藝品市場漸由機械產品所取代，採用材料自省產天然原料轉移為塑膠或其他化學製品，產品式樣亦以西式居多，大部分產品已漸失去我國固有風格。此種新式產品，大多係盲目追隨外國之流行，未曾顧及彼此生活方式及嗜好之不同，亦未考慮有關原料、設備、生產技術的種種問題，僅在外觀上求其變化，因

而無用的裝飾太多。於是這些
產品極易產生不適用、不耐用
等缺陷。

臺灣產品有時保留著明顯的
我國特性，但何類物品應保留
此種特性，則須先加以研究。

日本民藝研究之權威柳宗悅
先生對本省工藝的批評摘要於
後：

「余為尋找形象文化之美，
曾經歷遊朝鮮、中國東北地區，
獨不知臺灣，惟憧憬而已。此
次，有機會訪問臺灣，頗感興
奮。最近之日本，顯示出有傳
統廢弛的傾向。因此以商工省
為主體，正開始工藝振興運動。
在德國與義大利亦致力於振興

民族工藝。所謂民藝品者，常
被視為以觀賞為目的嗜好品，
但此為包括國民日常生活文化
的象徵。臺灣之歷史比日本朝
鮮為淺，僅僅不過三百年，且
它的民藝來自福建或廣東，
故可謂臺灣本身無古來的民藝
品。但實際調查的結果，卻發
現甚多可觀的作品。舉二、三
例子而言：如其竹加工品，因
深入民眾生活中，故被視為極
平凡的物品，但若以客觀立場
觀之，實為令人驚異的存在。
幾年前德國第一流建築家托特
（Taut）氏前往日本考察時，
他最感驚奇的是廉價的臺灣
『母子椅』。托氏所感魅力者，

是所用天然材料——竹的素材之美及其設計構造之特異。又

商工省聘請的著名工藝家貝利安（Perriand），對在高島屋百貨店展出的臺省竹加工品亦表示稱讚，她說：『此種竹加工品若被介紹到西洋，必定掀起一大轟動等等。』由此可知竹材加工品是如何優秀。」

大體言之，本省的工藝產業具有數個特性，值得各方重視：

1.有悠久之傳統，而保持明確的格式。

2.技術普遍，有無限的剩餘勞力。

3.有天惠的工藝材料，且產量豐富。

只要成立有效的輔導機構，再加上材料的化學處理得當、良好的設計，同時促使產銷合理化，建立業者的資金貸款及合理的保護政策等措施，即可臻盡善盡美了！目前省建設廳雖設立有臺灣手工業研究所，有心推廣工藝，惜仍未有整體性之計劃，以致於未完全走上軌道，期待日後能為生產業者做更多有效的指導活動。如此，有公立機構來配合發展本人半個世紀來的心願和努力，那麼我將有滿心的欣喜了。

臺灣風物

The Taiwan Folkways

第廿八卷、第三期

雅美族男性的笠帽〈取自江韶瑩「蘭嶼雅美族的原始藝術研究」〉

出處：〈臺灣民藝及臺灣原始藝術座談第三次會議紀錄——臺灣民藝節錄〉，《臺灣風物》，28：3，頁 43-56，1978.09

臺灣風物

《臺灣風物》創刊於一九五一年十二月，是戰後民間發行歷史至今最悠久的刊物。內容以臺灣風俗習慣的田野紀錄和隨筆為主，承繼《民俗臺灣》月刊的特色，為研究日治時期的民俗和戰後臺灣生活的橋梁。本期封面圖繪是達悟族男性的笠帽。

本文節錄的內容，是於一九七七年八月二十一日舉辦的「臺灣民藝及臺灣原始藝術座談第三次會議紀錄」，會議中共有二位主講人，分別是顏水龍先生和陳奇祿先生，文中僅節錄顏水龍「臺灣民藝」的部分。顏水龍除了對臺灣民藝做了簡明扼要的介紹，還呼籲應從速建立真正屬於自己的工藝，採用本地出產的特殊材料，共同為臺灣工藝而努力。

臺灣民藝

一九七八年九月

我所要講的題目是「臺灣民藝」，首先對「民藝」的意義略作解釋。一般人也把它叫做「民間工藝」，又稱之為「民族工藝」、「民俗藝術」、「民眾藝術」、「鄉土藝術」等等。

在字典所記載的語源，則為常民的生活所產生的鄉土工藝品，因其有實用性和樸素美而被人愛好的東西。

但是「民藝」採取「民眾工藝」的意義，是五十多年前，由日本民藝館館長柳宗悅先生定名的。柳宗悅先生是一位宗教哲學家，對物「美與醜」的判斷很正確，是位直觀很尖銳的人。他的審美修養很高，很

早就到過韓國和中國大陸。在日本國內各地的古董店、雜貨店、古物店裡找出一般人不注意的東西，經過他的審美眼光所找出來的各種器物——染織物、陶器，以及繪畫、版畫等，經過整理，並加以歸納可見出其新價值，比諸高貴、豪華的「貴族工藝品」或「上層工藝品」，更具純正和健康的美。

今天我所要介紹的就是這類「民藝」。

柳宗悅先生，把素樸簡單的手工藝品，稱之為「民藝」，其特色在那裡呢？

1. 沒有落款由工匠製作出來的作品。如街上、鄉下的無名工人所製作的產品，常民階級平常所用的雜器，也就是說：不是美術家有計劃的作品，而是實實在在以「用」為目的，製作者貫注精神，由熟生巧而產生手工製品，它們表現了「手工美」。這些作品當然無需題名或落款，所以是無名工匠的作品。

2. 這些器物因以「實用」為目的，所以沒有過分的裝飾，它們都簡素、樸實、堅固、耐用，作法誠實自然；並為承襲傳統製作出來的器物，絕不偷工減料。

3. 不像一般所謂的藝術品，而是工匠以熟練的手法製作出來

的常民用品，較為多量生產。
也就是說：因多量製造所以價
格也較便宜。

4. 沒有畸形或稀奇的形狀，流
露出自然的「健康美」，具有
自然的姿態。

5. 為民眾生活而生產的製品，
具有鄉土性和民族性的風格和
特徵。

6. 以手工為主要製作方式。

以上是對「民藝」的簡單解
釋。那麼在本省有什麼民藝品
呢？和世界各地一樣，臺灣也
有固有的、民族的、鄉土的，
因常民生活的需要而製作的器
物。當然這些都隨時代而轉變、
隆盛、衰弱，不適合於時代的

民藝品會被淘汰；合於時代所
需者，則可存在。在這裡把臺
灣民藝分幾個項目，提供各位
參考。

一、木器類

本省利用木材已有數千年的
歷史，早在先住民時代，就有
木材製品，到明末漢民族渡臺
移居後更為旺盛。本省木製品
的樣式，直到晚近還保持著閩
南及廣東的形式，但目前則傾
向於西洋風格，只有寺廟、神
具的製作方面，還保持著傳統
樣式和技術。

1. 常民家庭所用的供桌（頂
桌、下桌）：為家庭敬神所需

傳統粿印上的財子壽圖案，反映人們對生活的期望。（攝影／張尊禎）

用，其作法還延襲傳統的風格與技術。這種供桌雖然不像現代家具那麼 Smart（標緻），看起來有點笨，可是卻渾厚有力量，而且多採用自然原木用心製作，作法誠實堅固，所以可感到其健康美。富有家庭所用的供桌裝飾較多，施有彫刻；一般家庭所用的供桌較為單純、素樸，具有民藝的價值。

2. 餐桌椅：在鄉下還可看得見。不過農村住宅漸漸改建為洋樓後，這些所謂舊式的家具——櫃、櫥、洗臉臺、凳子則都不再使用了。新式的衣櫥、沙發椅等都用三夾板、化粧合板做成，顯得廉價的華麗與俗氣。

① 目前士林僅剩郭合記一家刀具店，但士林刀已暫停生產了。

傳統打鐵店製作各式的刀具、農具。（攝影／張尊禎）

此外農村家庭所用的家具及雜器也有具民藝價值的。

3.木屐：俗稱基隆木屐；其形體像最新流行的女皮鞋，以天然的木料，加上用棕櫚纖維編成絆帶，顯得很自然。沒有過分的裝飾，形體甚美觀，穿用頗為舒適。

4.粿印、糕印等類：都有著特有形狀和趣味，刻出來的各種花樣非常美麗，其彫刻刀法相當熟練，凸凹合宜。

5.木工用的墨斗：造形頗為調和。

二、金屬類

燭臺、香爐、酒瓶、茶壺、菜刀、檳榔刀、做木器的工具、竹家具的工具都有它們固定的造形，感覺相當美麗，且甚稱手，使用起來很方便。尤其是士林刀（八芝蘭刀）、剪刀更有其特色，它的實用與形態是別的國家所沒有的。現在，在士林還有兩家①，如天山號創業多年，繼承祖傳的技術，保持著特有形體，在臺灣民藝品中可謂具有特色。

銅鈴（含鈴）、銅鐘（牛頸裝飾品）造形及其聲音都有特色。其他錫製品、金銀細工也都有可以視為民藝品的，可是

臺灣民藝

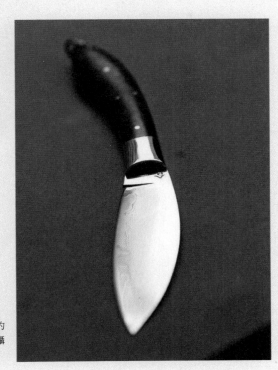

士林刀為一具有茄形柄、竹葉形的
刀身，可折疊收藏、攜帶方便。（攝
影／張尊禎）

現代的製品過於纖細，技巧則
反呈粗陋。

三、陶器類

臺灣陶器的起源雖未明，
但可以推定早在人類生活仍相
當原始時期便已有類似陶器之
製作。惟專業的陶器生產則是
後來的事。南投、鶯歌的陶器
及嘉義交趾窰的生產品，在民
藝中占有重要的地位，也開始
得很早。南投的陶器業創始於
嘉慶元年（一七九六），使用
該地區的黏土製造磚瓦，至於
道光元年（一八二一），始設
立頭、中、尾三窰試作各種陶
器。經三十年之後在咸豐年間，

傳統民宅或廟宇牆上的花磚。（攝影／張尊禎）

陶器業極為繁榮，直至二十世紀初（一九○一），南投廳長聘請日本專家來臺指導改進，並擴展銷路，結果收效頗大，因而南投陶器的名聲馳名中外了。

大正十四年（一九二五）生產合作機構組織後，陶器業更加蓬勃。後來影響到鶯歌、苗栗、北投、嘉義等地。這些工廠的產品包括水缸、花盆、壺、碗、米缸、水瓶、甕、琉璃瓦、欄杆、花窗等以及一般家庭日常生活雜器。這些產品，因被視為粗陶器而價錢便宜，被人看不起。但是，這些普通的粗陶器，卻含有漢代以來的風格，

保持著東方的形體和力氣。其價值是不可因價格便宜而予以忽略的。

現在，南投鎮半山的東陽陶器工廠專門製作茶具，很有特色，仍保持著傳統的作法。本人曾引導日本有名的陶藝家濱田庄司先生前往這家小工廠參觀，濱田先生頗加讚揚，稱讚為「隱世造寶」，並攜帶許多產品返日。

還有一家所生產的水缸、花盆和小壺等，風格也頗佳。以前為農村的需要，所燒出的筷子籠、插信筒或茶爐器具等也都純樸有力，可惜現在都已罕見了。

四、竹器（竹家具、竹細工）

本省的地理條件，雨量、濕度均適合竹林繁殖成長，所以竹材在臺灣林業中也是重要的資源，這是竹工藝發達的原因。

那麼竹材工藝的開始是什麼時候？

山地人為生活利用竹材，竹材和籐的編製技術很早就有了。據說漢代，文武雙全的馬援將軍被派到閩南，他發現閩南一帶竹林繁殖，而開始有利用竹材的創意，用來蓋兵舍、做家具、編竹籠類等等。這就是竹材工藝之起源。

竹材利用與加工技術由福建、廣東的工匠傳到臺灣來。

因此臺灣的竹材加工業者奉祀馬援為馬爺公。現在臺南市還有馬爺公廟，可以證明竹材加工技術是由閩南傳來的。這種寶貴的傳統技術經時代的變遷傳到現在，很遺憾的是它已漸被遺忘了。

尤其是竹家具的作法現已變成世界上獨一無二的了。也許我們對竹材的製品過於習慣，所以感覺粗俗；但從外國人的眼光看來，卻是非常寶貴的東西。

像昭和十二年（一九三七），日本國立工藝指導所聘請一位顧問托特（Bruno Taur）到日本，那個時候偶然看到來自臺灣的母子椅②，他感到非常新奇。

② 又稱乳母椅、椅轎。

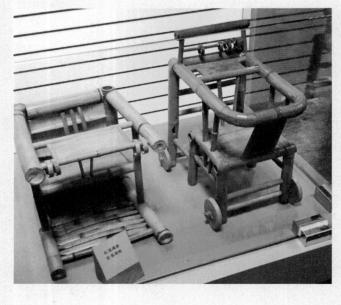

右為乳母車、左為母子椅（乳母椅）。（攝影／張尊禎）

這位世界有名的建築家對於家具製作很精通，對西洋家具的傳統也非常熟悉。問他到日本，什麼東西最令他感到驚奇，他說是臺灣的母子椅。他一直注視著母子椅，的確被這張臺灣椅子給震懾住了。這故事是柳宗悅先生告訴我的。托特感嘆說：「怎麼能夠用光滑中空的天然竹材為素材，以這樣簡單的構造及超越的技術，做出靈巧而有用的產品呢？在世界上可說是罕見的家具。」

其次還有一個例子是昭和十五年（一九四○）的時候，日本曾經聘請法國著名的設計家貝利安（Charlotto Perriand）

女士到日本，她看到臺灣竹
材工藝品同樣的感到非常驚
異。光復以後，在民國四十四
年聯合國開發手工業計畫之
下，美國有名的設計專家萊特
（Russel Wright）曾組成指導
小組來臺，他們對臺灣的竹材
工藝也特別重視，而將竹材加
工品列為主要設計項目之一。
萊特先生曾對我說，竹材家具
作為二十世紀的家具，是值得
注意的工藝品。

現在竹材工藝品，在外銷產
品中，占有相當數量，不過這
些外銷產品都與傳統脫節，顯
得脆弱、粗糙，無特色也不美
觀。

那麼竹器類中，可以列入
「民藝」範圍內的有什麼呢？
可舉出的有：關廟鄉出產的竹
家具（以長枝竹做的）、矮凳、
母子椅、搖籃、蒸籠（竹加亞
杉）、桌蓋、簸類、箕類、籃類、
榌籠、米篩（彰化、嘉義）、
還有農家常戴的竹斗笠（以頭
份珊珠湖、三灣最好）……。

五、染織

本省紡織業的起源，據傳遠
在約四千年以前即有泰雅族用
手工以苧蔴紡織成布，或作衣
料，或作通貨，或作貢品。山
地同胞所持有的獨特之捻絲、
織布及染色技術，經不斷的研

究與改良，其成品在原始工藝的領域中，占有重要地位，不可忽視。

漢民族的紡織為漢人渡臺所帶入，主要自鄭成功開臺以來，才有其重要地位，包括棉花和苧麻的種植和養蠶等業。

一百數十年來，在二水、和美（彰化）、鳳山、學甲（臺南）、鹿港等地，曾以棉紗、苧麻、鳳梨、香蕉等植物纖維為原料，織成衣料、布袋、漁網等，效果很好。同時各地也有染房的設立，所用染料均為植物染料，有泥藍（菁仔）、薑黃、薯榔、蘇木、栲皮、黃槿等類。

現在的染織，可謂民藝產品的，除了山地人所織的山地布以外，還有什麼東西可提呢？目前可相提並論的是臺中市一家和日本技術合作的染織公司③。這家工廠用蠶絲為材料，以植物性染料染色，並完全以手工織成，其產品可謂屬於高級品——高雅、素樸，推銷於日本及歐美各地，相當受到好評。

六、植物纖維

本省編組工藝的歷史極長。如麻、籐、竹編織品、蔓及藺草等編組品，先住民便已製作，有千變萬化的格式，繼續至今。在亞熱帶的廣大青山沃野上，

③文英公司，已歇業。

籐、竹、月桃、林投、瓊麻、椰子葉、棕櫚、藺草、竹籜、林投葉等等，天然的編組材料極多，是發展工藝的良好條件。

如：

三角藺（鹽草）的編組品很多，有臥蓆、茄莖、草袋、拖鞋、帽子、草地毯等。草地毯也曾流行一時，賺了不少外匯。直到現在，以藺草繩做的袋子仍然流行。

野生大甲藺（大甲草）的編織利用，遠在雍正五年（一七二七）。據謂大甲附近雙寮社婦人蒲氏魯禮及日南社的婦人蚋布烏毛二人，採取野生於雙寮社附近大安溪下游河岸沿海濕地的大甲藺，試製臥蓆及日常用提籠等物；又乾隆三十年（一七六五），雙寮社的婦人加河阿買，將大甲藺強靭的莖部，劈成細條編製寢蓆，甚得一般喜好，於是大甲藺的利用逐漸為人所重視。

編帽業始於明治三十年（一八九七）以苗栗縣西勢庄為其發祥地，當時日人淺井元齡囑該鄉婦人洪氏鴛，以大甲藺編製帽子，而被稱為「大甲帽」，後因洪鴛出嫁至苑裡，其編製技術亦隨之傳到該地，不久，普及於臺灣西部海岸各地。

現在大甲藺的利用還很盛

顏水龍設計的鹹草編織手提袋，1991 年曾春子按稿再製。（北美館提供）

行，其製品千變萬化，因大甲
藺具有韌性、天然色澤、感覺
素樸、且頗堅牢，故為人賞用。
擁有特殊且具趣味的大甲藺
產品，有手提包、臥蓆、坐墊、
帽子等。其所表現的各種花樣，
有的類似抽紗式，普通則以斜
紋編為多，其粗細的區別是以
一平方英寸裡編幾行，行數多
者是高級品，行數少者為粗品。
　　上列的產品是具有地方性的
民藝品，粗有粗的味道，細有
細的風格。因為作為材料的大
甲藺，是地方性的。新竹、苗
栗、臺中縣沿海地帶最適合大
甲藺的成長。

板橋林家花園別緻的蝴蝶窗。（攝影／張尊禎）

以上，我們對於「臺灣民藝」略作介紹，著重於手工藝的日常用品方面，比較顯著而被人熟悉的部分。

七、常民住宅與庭園

宗教建築的寺廟、祠堂、教會，或公家邸宅、紀念塔等都有各種裝飾，也可發現種種民藝作品。例如在屋頂、地坪、壁面、門窗、圍牆等的裝飾。另外神像及祭具等，也都是民間工藝的表現，也是我們欣賞的對象。板橋林家花園，雖然是殷富紳商的建造物，但建築物以外若干部分的裝飾，很有力量與特色。例如其壁飾分區

以紅磚用線條刻劃花鳥、吉祥花樣，表現很美；其所採用的地磚，差不多均為三公分厚、四十公分方，渾厚有力。現在部分改用為紅鋼磚，不像舊的地磚那麼具有力量，反而和老建築物顯得很不調和。

廟宇的石彫、石獅、龍柱、壁面、石鼓等，也常常發現佳作，尤其是用花崗石刻出來的作品，更具有剛健美。現在如春筍般出現的新建廟寺，非但看不出好的作品，甚至令人感到俗氣，那是因為造形、色彩、材料不能配合，加以施工技術也差的結果。

八、新民藝的發展

民藝既然是一般民眾日常用品的具體表現，那麼，現代人有現代的生活方式，就應該有新的民藝品來配合。今天因為時間所限，不能詳作說明，容後另有機會時再作補充。

那麼，對於舊民藝，一般都把它們看作「古董品」，為符合現代一般人的生活需要，實在有擷取舊民藝品的特色，來創作新民藝品的必要，這就是配合工匠所具有熟練的傳統技術，或以工匠本身的修養，來尋求健康的美。單憑個人美的意識製造出來的產品，與「舊民藝」在本質上，是有差異的，

所以常常新的創作，反而不及舊民藝品。不過民藝的美，不應該只為懷古趣味，而應以舊民藝品為基礎，但又具有現代感，對我們的生活美化，新民藝是有其使命的。

新民藝的指導和開發，不是一件容易的工作，有志於此者應對民藝有深切認識和修養，才能辦得到。

民藝品的生產時代、社會背景和現代完全不同。產業革命以來的社會是商業主義的社會，宗教精神和道德觀念均比較稀薄，以專心誠意的態度或守分樂業的態度來從事製作，所謂「工匠氣質」，已是鳳毛

霧峰林家傳統建築柱子上的木雕裝飾。（攝影／張尊禎）

麟角了。要推動新民藝的生產，以我四十多年來的經驗，我以為必須親近工匠，採用集體相互輔助的組織來從事製作，繼續保持製作的興趣；或者組織合作社，共同產銷，材料共同購入，且有產品管制，保持嚴格的檢驗制度，才可免於粗製濫造，如此才會有前途。

我以為主持民藝製作和推廣的人應該具有以下的條件：

1.對產品的美醜能夠判別者。

2.有設計能力者。

3.製作技術，能夠得到多數人協助者。

4.有釐定企業計劃的能力者。

有這種能力的人，才配作為

此件檯燈為鹽草燈罩配上燒瓷燈座，燈座上繪有原住民的臉形圖騰。為顏水龍 1984 年彩繪，不但有實用性，還深具藝術感，是符合現代生活的工藝品。

1957 年顏水龍利用臺灣竹材設計而成的燈具。（北美館提供）

新民藝生產事業的推動者。末了，想附帶說明的是：為降低成本，難免要利用機械，但民藝貴乎具有匠人的雙手和人情的趣味，且貴乎有自然而健康的美，這是缺乏個性的現代工業產品所沒有的。這樣民藝製品才能調和現代單調枯燥、沒有變化的現代生活。

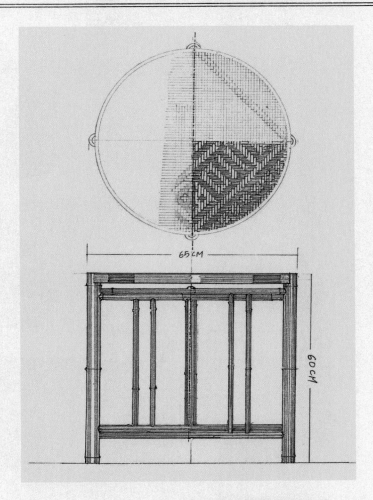

竹篩結合竹製桌腳，是一具有多功能的設
計，可折疊收起，搬遷方便，此為顏水龍
1954 年的設計作品及設計圖。

出處：〈臺灣區的造形文化〉，《歷史文物》，7:9，1997.12

歷史文物

《歷史文物》為國立歷史博物館館方刊物，以推廣歷史文物美術和博物館知識為宗旨。

該篇文章最早於一九八五年刊登在實踐家專美工科《水龍頭》系刊上，一九九七年九月顏水龍享年九十五歲過世，為紀念他對臺灣工藝的貢獻，國立歷史博物館在《歷史文物》月刊將遺稿全文刊出，以表崇敬的懷念。

文中顏水龍對影響臺灣的造形文化因素有清楚的說明：一是山地的原始藝術、二是漢民族帶來的造形文化、三是西洋諸族來臺灣、四是日本統治臺灣五十年。臺灣的造形文化隨時代發展而變化，過程就是傳統─選擇─創作。

臺灣區的造形文化

一九九七年十二月

所謂臺灣文化是指有關建築及生活用具方面的造形，也就是包括衣食住行、冠婚葬祭、宗教、娛樂的用器具等等。不用說這些造形中，按其用途所需機能、形態、色彩、視覺、觸覺等的表現，會因時代不同而產生變化，會隨時代而發展，並且成為具有時代特色的傳統造形，以此顯示時代文化的興衰。

今天就以這種傳統性的造形基礎，來為現代生活的需要，創造出新時代的造形。它的過程就是傳統─選擇─創作。以下就讓我們來探討臺灣造形文化①的由來。

蘭嶼達悟族拼板舟，1988 年顏水龍所畫。（北美館提供）

① 顏水龍手稿原以「造型文化」稱之，為求全書用詞統一，全文以「造形」取代。
② 今稱達悟族。

一、山地的原始藝術

山地的原始藝術指的是臺灣土著九個種族：泰雅族（Atayal）、賽夏族（Saisiat）、布農族（Bunun）、鄒族（Tsou）、排灣族（Paiwan）、魯凱族（Rukai）、雅美族②（Yami）、阿美族（Amis）和卑南族（Puyuma）。

他們居住在山中所發展出來的住宅及生活用具、建築裝飾品，如木器、編織品和陶器等造形，都是具有特色，並不遜於非洲及大洋洲、美洲印第安人的藝術和造形文化。

③ 今馬公朝陽門外東北處。

二、漢民族帶來的造形文化

自漢代以後，漢民族擴展。

根據連雅堂先生的巨著《臺灣通史》所說：「堂期之世，漳泉地狹，民去其鄉，以拓殖南洋，而至臺灣者亦夥。」加上地理之深厚和歷史上淵源，臺灣、澎湖群島和大陸之間差不多在西元六一〇年，就開始有了交通，漢民族也就很自然地移入臺灣。

元代至元十八年（一二八一），在澎湖設置了巡檢司，隸同安縣，這是澎湖編入中國版圖的開始，也表示在那時漢民族的移民已有了相當的數量。明永曆十五年（一六六一），鄭成

功自澎湖帶領四百艘戰船、兵士二萬五千，向鹿耳門進發，翌年荷蘭人投降。鄭成功將明代的香火在臺延續，也開始了臺灣的開發。

三、西洋諸族來臺灣

從西元一五七〇年開始，已有西洋人殖民於馬尼拉；荷蘭人則在一六二四年殖民於臺南。據說歐洲人最初發現臺灣諸島是在一五四四年，葡萄牙人從澳門往薩摩（日本九州）航行中，在海上望見翠綠的島影，感動稱之——Ila formosa（美麗島）而定名。

後來以東印度公司為基地

熱蘭遮城古堡，1993 年顏水龍所畫。（北美館提供）

的荷蘭人，於一六〇四年占領澎湖，不久被明軍擊退，但一六二二年再上陸於澎湖紅木埕③建城，與明軍對戰，一六二四年終於與明軍談和，放棄澎湖，其代價是答應以臺灣本島與之通商。荷蘭人就在本島外圍之小島鯤身（現在的安平）海邊建立炮臺，名為 Zeelandia（熱蘭遮城）一六二七年改建城閣於安平，一六三〇年熱蘭遮城大事改築，相當壯觀。荷蘭人自澎湖移到臺灣後，商務日趨繁榮，漢人的移入量愈多，一六二五年，以赤崁附近為中心形成市街，一六五三年改建新城（普

羅民遮城）與熱蘭遮城中隔臺江，即今之赤崁樓的舊址。

漢人移居臺灣本島，較澎湖群島為遲，在荷蘭人占據臺南一帶之後，根據《巴達維亞日記》的記載，荷蘭的聯合東印度公司利用他們的船隻，自臺灣對岸中國大陸，運送漢人進入臺灣，一六三六年以後，荷蘭人在臺灣開始獎勵農耕及貿易（主要是蔗農、製糖），他們以通商馴化土著人民為目的，其中天主教的傳布至為認真。北起鹿港，南至鳳山，受洗禮者約五千人。

另一方面常常被驅逐的西班牙人，比荷蘭人慢兩年，即

一六二六年，經臺灣東海岸北航，終於在基隆建築聖薩爾瓦多城。一六二九年，回航進入淡水港，建造聖多明哥城開始通商及布教。但是因為這些工事常常發生衝突繼而互相攻擊，一六四三年因淡水、基隆被荷蘭人奪去，西班牙人不得已撤退離臺。

荷蘭人後來也因鄭成功復興明朝的計劃需統一臺灣，而於一六六二年放棄臺灣。據臺以來，差不多三十八年之久，至此以後歐洲文化暫在臺灣絕跡。

一直到一八四六年清朝解除禁教以後，西班牙、英國、加拿大等國家才又開始布教並通商

於臺灣。

四、日本統治臺灣五十年

臺灣在一八九五年割讓給日本，日本占據臺灣以後，社會變動很大，個人生活有所變化，直至一九四五年臺灣光復，日本人總共統治了臺灣五十年，其間所受到的文化衝擊，大家都知道，不必在這論述。

漢民族的建築樣式

由前述四種因素交互影響所產生的造形特色，諸如建築造形，山地、漢民族、西洋樣式、日本樣式各有千秋。山地的九

個種族，按生活環境都有不同，主要是住宅建築方面，大部分均在主屋旁附建穀倉及畜舍。除此之外如鄒族及阿美族建有集會所；泰雅族附設展望臺；雅美族具有工作屋、涼臺、船艙、產房等；排灣族的建築材料是以竹、石、石板、彫飾等為特色。

至於漢民族的建築樣式更是千變萬化，主要建築種類為：官用建築、城堡、衙門、公共建築（公館及家廟）、住宅建築（住宅及庭園）、宗教建築（文武廟及書院、佛寺、廟祀）、其他牌樓、碑碣等，分述如下：

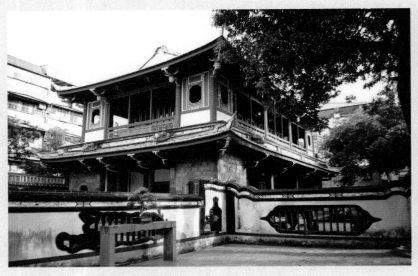

板橋林家花園是目前臺灣保存完整的園林建築。（攝影／張尊禎）

一、都城

臺南城、打狗舊城、新竹城、里港城④、屏東城、恆春城、臺北城、臺中城、馬宮（馬公）城。

二、炮臺

億載金城、淡水舊炮臺、蘇澳舊炮臺。

三、會館

同鄉出身者的會館裡面有舞臺設備或俱樂部，互相親睦安慰乃至商議。值得一書的會館，為臺南市廣東廣西兩省出身者的會館⑤，這是非常傑出的建築作品，可惜第二次世界大戰時

受美軍轟炸而損毀。

④ 原稱阿里港城，興建於 1835 年，位於今屏東縣里港鄉，現已全部拆除。

⑤ 此兩館會館，日治時期改為「臺南州立教員養成所」，為顏水龍的母校之一。

⑥ 隍濠指的就是護城河。

四、儒教建築

臺南孔子廟、彰化孔子廟、竹塹文廟、宜蘭文廟、臺北文廟。

五、書院

明志書院、文石書院、奎樓書院、鳳儀書院、屏東書院、文開書院、藍田書院、登瀛書院、礦溪書院。

六、道教的祀廟與佛教建築

1. 城隍廟：為民生安住建築，奉祀城堡隍濠⑥為神，在臺灣有二十四間廟。

2. 土地公廟：奉祀福德正神，為土地的財福之神。土地公夫人為土地媽配祀。

3. 有應公祠：有求必應為奉祀無緣枯骨可得福。

4. 關帝廟（武廟）：奉祀武將關羽，相當於儒教的文廟。

5. 媽祖廟：媽祖天后宮、天后宮、朝天宮、配天宮、慈祐宮等，奉祀福建省及臺灣省民非常尊崇的天上聖母媽祖。臺南媽祖廟、北港朝天宮、朴子配天宮、關渡媽祖宮、鹿港媽祖廟等規模較大。

6. 保安宮：奉祀保生大帝。

7. 三山國王廟：奉祀三山國

臺南祀典武廟美麗的燕尾與山牆。（攝影／張尊禎）

王。

8. 開山王廟：奉祀延平郡王。

七、佛寺

1. 臺南市開元寺：原為鄭成功夫人董氏養老的北園。康熙二十五年（一六八六）在此地建亭築室。

2. 法華寺：康熙二十三年（一六八四）建成。

3. 竹溪寺：康熙三十二年（一六九三）前建。

4. 鹿港龍山寺：為建築最注目的佛寺，本尊為觀音菩薩。法國石材、木材由大陸輸入。外門內石獅有銘文「嘉慶三年」（一七九八），大殿匾額記有

鹿港龍山寺，1989 年顏水龍所畫。（北美館提供）

「咸豐八年經過重修」。

5. 臺北龍山寺：奉祀渡海安全的觀音，乾隆三年（一七三八）起工，五年竣工，為最華麗的母屋，其他建築也非常華美絢爛，為臺灣建築的標本。

6. 臺北劍潭寺：奉祠觀音本尊。康熙年間創建，乾隆三十八年（一七七三）增建。

7. 馬公觀音亭：康熙三十五年（一六九六）創建。

八、西洋系統建築

荷蘭人最初占有澎湖，後來臺占有安平與臺南，又西班牙人占有基隆與淡水，都曾建設城堡鞏固基地以預防對方的攻

⑦ 1625 年建造普羅民遮城，即今赤崁樓。

⑧ 今基隆和平島一帶。

⑨ 1629年，西班牙人占領今北臺灣淡水一帶，築「聖多明哥城」。

擊。

1. 荷蘭築城：紅木埕城，澎湖島馬公郊外（一六二二）；安平古堡 Zeelandia（一六二四），赤嵌樓臺南 Provintia ⑦。

2. 西班牙築城：聖薩爾瓦多 San Salvador，基隆市社寮⑧（一六二六）；愛登堡 Eltenburg、聖多明哥城 Santo Domingo ⑨。

九、宅館、井

一般在城內為官衙、兵舍、教堂、牢獄、倉庫、市場、住宅的建設，現在都看不見，只有教堂可以看到一點。

十、基督教建築

臺灣的基督教建築為荷蘭人據臺後（即一六二六年），天主教就開始布教，布教的目的不但為土民教化並以羅馬字表達番語來宣揚其文化政策，藉以馴化土民。

在此教化下成果非常顯著，布教開始後十三年（一六三九），其布教地從新港、大目降（新化）、目加溜灣（善化）、蕭壠（佳里）、麻豆的五社，繼續拓展到臺南及鳳山。雖然這幾年間不幸有三位布教師前後被番人殺害，仍阻止不了教士布教的決心。

荷蘭人更以臺南地方之新港為

⑩ 今彰化縣埔心鄉。
⑪ 今雲林縣大埤鄉。

中心建築教堂、開辦學校、譯聖經，廣為進展。

稍後西班牙人，在北部臺灣傳擴天主教思想，時間比荷蘭人慢，但成效卻相當卓越！

鄭成功來臺後，將洋人逐出臺灣，並禁止基督教，直到清朝道光二十六年（一八四六）改禁。一八五九年西班牙派 Fernando Sainz 博士、一八七一年派 Rev. William Campell（甘為霖博士）來臺南布教，並漸漸北上；一八七八年，加拿大派 Mackay（馬偕）博士來臺灣布教。

以上為洋人在臺傳教的概要，其各時代所建設的教堂及

宣教場所塑造了不少西洋樣式的建築造形。教堂建築如下：

在十九世紀（一八五九），由西班牙本國的指令，馬尼拉的天主教聖父派 Sainz 來臺，在屏東縣萬金鄉及高雄市前金建造教堂，其次在臺南市、斗六等為中心布教，成績顯著，主要建築如下：苓雅寮天主堂、臺南天主堂、萬金天主堂、崎腳天主堂、羅厝⑩天主堂、大稻埕天主堂、埔姜崙⑪天主堂、斗南天主堂、員林天主堂。

本省是位於太平洋綠波上的一個島嶼，它擁有豐富且具優良傳統的生活造形、文化背景，

顯示了獨特的地方造形色彩，

如山地、漢民族、西洋、日本

等所影響的固有造形文化，對

生活工藝品的產業發展影響深

遠，但卻不大為一般社會人士

所重視。

一般而言，在這樣富有特色

的傳統造形形式表現下，再加

自古代代相傳的加工技術，且

普遍地為島民所傳習，又有富

於熱與光的工藝諸資材能用之

不盡，理應善加愛惜，期使無

限的鄉土材料及人力資源，能

獲得最大發展，並肩負起發揚

傳統文化的歷史任務才對。其

原因如下：

1.以明顯悠久的傳統造形為基

礎，配合現代生活所需要的設

計，來推行生產。

2.天然的工藝資材豐富，如植

物纖維：苧麻、黃麻、亞麻、

瓊麻、棉、木棉等。一百數十

年以前，在二水、彰化、鳳山、

學甲等地，曾以鳳梨、芭蕉、

苧麻、黃麻、瓊麻纖維為原料

織成布或製漁網。植物染料：

大菁、薯榔、薑黃、檳榔、相

思樹皮、洋蔥等。過去曾利用

大菁為染料，在臺南、鹿港、

三峽等市建立染房。木材：有

臺灣特產銘木、花樟、櫸木、

檜木、亞杉、松柏、爛心木、

烏心石、狗骨仔（土名）、茄

苳等。臺灣的木材工藝，素有

傳統加工技術、建材以外家具、彫刻等，如「茄苳入石柳」以不同色彩的木材嵌鑲技術頗有特色。竹、籐種類有數十種，刺竹、桂竹、麻竹、長枝竹、孟宗竹、矢竹等，竹類的編組技術千變萬化，生產各種籠類，而其竹家具的加工技術，於世界頗有特殊知名度。蓮草：造花材料，以蓮草加工紙而利用製造蓮草花，歷史悠久。據日據時代紀錄，蓮草紙工業之起源約在一八〇年以前，其他製紙原料：有楮、鹿仔樹、三亞、雁皮等，現在埔里鎮利用這原料生產棉紙、宣紙等。藺草、蘆葦、大甲草、七島藺（鹽草）、月桃、林投、柳條等編織纖維豐，促進臺灣的編織技術發達、普遍。陶土：陶、瓷。長石、礦物：大理石、觀音石、澎湖文石、埔里附近的化石等。貝殼、夜光貝、珊瑚等。蠶絲、薴麻蠶、蝴蝶等等，工藝資材不勝枚舉。

3. 人力資源豐富。

4. 賦有工藝製作技術之天分。如編、織、染、造花、刺繡技術等。

在此良好條件下，為什麼未能發展？

在日據時代有一段時期帽蓆編織尤其旺盛，後來漸衰退。

此組橡木餐桌椅為因應顏水龍九十大壽而請李榮烈先生製作的。最特別之處，是以瓊麻編成椅面。（國立臺灣工藝研究發展中心藏品）

其原因可列舉如下數點：

1. 過去日據時惟恐省貨爭取日貨市場，故對本省一般的工藝產業未作積極的研究推廣及獎勵。

2. 省民因無經濟力量，且對工藝資材的認識尚差。

3. 省民對舶來品之評價過高，輕視省產品，事實上省產品的加工技術粗糙、不精緻。

4. 因為國內對加工技術機械工具之改良未盡全力，且對成品之產銷未做合理系統之運作。

總觀之，工藝之發達與否，代表國家文化的興衰，它不但在國家經濟與民生繁榮上，具

顏水龍於 1954 年前後設計的領帶，多為素色，以不同顏色的毛料
織成。

有重大的使命，而且向外宣揚
國民精神上亦頗有貢獻。因此
各國都在設法振興其所擁有的
傳統工藝產業，我國一向以擁
有五千多年悠久文化歷史而自
豪，更應加倍努力，除完成自
給自足之目標外，並應更進一
步使之活躍於國際市場，除用
以宣揚我國文化之優越性外，
也可經此賺取大量外匯來提升
全民的生活品質。

本圖為 1976 年顏水龍油畫個展展覽手冊上的鋼筆插圖。描繪一名
畫家挾著畫板，隻身立於曠野中央，兩側各長了仙人掌數叢，天
空有數朵雲飄過，顏水龍以此呼應自己孤獨從事手工藝教育的歲月，
寂寞的心境。

顏水龍的工藝軌跡

顏水龍為壽毛加牙粉公司（スモカ齒磨株式會社）繪製的平面廣告設計圖，特別將臺灣原住民的形象置入。（北美館提供）

「抽香菸的黑人」，為顏水龍於 1934 年前後為壽毛加牙粉公司（スモカ齒磨株式會社）繪製的海報。

年表

<table>
<tr><td>1903</td><td>六月五日出生於臺南州曾文郡下營庄（今臺南市下營區）。</td></tr>
<tr><td>1916</td><td>公學校畢業後，考入臺南州立教員養成所（為一臨時性的師資學校，培養臺灣人做公學校的教員）。</td></tr>
<tr><td>1918</td><td>自臺南州立教員養成所畢業，至下營鄉公學校服務。同事澤田武雄發掘顏水龍的繪畫天分，鼓勵他到日本習畫。</td></tr>
<tr><td>1922</td><td>前往日本東京美術學校西洋畫科習畫。受教於和田英作、岡田三郎助、藤島武二等教授。</td></tr>
<tr><td>1927</td><td>進入東京美術學校西洋畫研究科。</td></tr>
<tr><td>1929</td><td>東京美術學校西洋畫研究科畢業。</td></tr>
<tr><td>1930</td><td>七月赴法國巴黎學習油畫。</td></tr>
</table>

顏水龍的工藝軌跡

1932

因病學費用盡，由法國返回日本神戶，入大阪赤玉葡萄酒（壽屋）廣告部工作。

1933

進入大阪壽毛加（SMOCA）齒磨會社負責廣告設計。是臺灣第一代畫家從事商業美術設計第一人。

1934

參與成立「臺陽美術協會」。

1935

參與始政四十週年紀念博覽會籌備工作，前往紅頭嶼考察。
九月在《週刊朝日》發表〈原始境——紅頭嶼の風物〉一文。

1936

為顏水龍從美術創作擴展到工藝領域的重要關鍵時期。著手進行工藝教育設施的調查，赴日參觀各主要美術工藝學校。

1937

一月返臺向臺灣總督府殖產局、文教局提出「美術工藝學校創立計劃

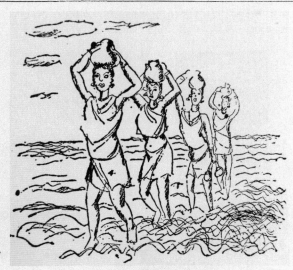

1935 年顏水龍夏天至紅頭嶼（今蘭嶼）寫生所畫的插圖。

書」，受聘為殖產局囑託（顧問）

調查臺灣工藝的材料與分布情形。

之後轉赴日本商工省工藝指導所進

行為期兩年的研究。

1939

初秋，結束研究工作返臺，向殖產

局報到並提出報告書。是時，該局

正擬設立工藝指導所分室於臺北，

後因戰爭未果。

1941

三月於臺南州成立南亞工藝社，指

導一般民眾製作草編手提袋、拖

鞋、蓆子等。

1942

二月發表〈臺灣に於ける「工藝產

業」の必要性〉一文。

三月組織「臺南州三角藺加工生產

組合」。

1943

二月籌備設立「興亞造形文化聯

盟」臺灣支部。

顏水龍手繪草編織品插圖。（北美館提供）

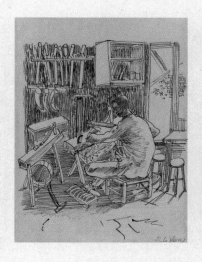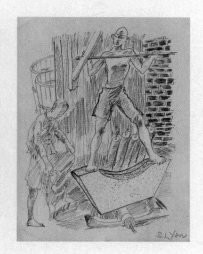

1943年顏水龍為《民俗臺灣》月刊〈工房圖錄〉專欄所繪的角工藝、染房插圖。（北美館提供）

三月中至四月初柳宗悅來臺，顏水龍陪伴視察臺南工藝的發展。

四月至九月，在《民俗臺灣》月刊〈工房圖譜〉專欄發表竹細工、角細工、染房、毛筆工房四幅圖文。

七月顏水龍以「臺灣生活文化振興會理事」身分，於《工藝ニュース》月刊發表〈臺灣の工藝產業に就いて〉一文。

十月自費設立「竹藝工房」，但不久遭空襲炸毀。

1944

九月受聘「臺灣總督府臺南高等工業學校」（今國立成功大學）建築工程學科講師。

參與「臺灣工藝品生產推行委員會」的創立。

1947

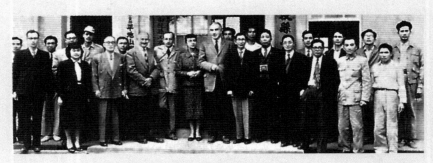

1955 年，美國顧問 Russel Wright 等人來臺考察，中央最高者為 Russel Wright，其左手邊為顏水龍。

1948

辭去臺南工學院（原臺南高等工業學校）教職。

1951

一月受聘擔任「省政府建設廳技術顧問」，於各縣市舉辦手工藝講習班，並調查各地方手工業情形。

九月出版《臺灣工藝》一書。

1952

四月南投縣政府委託顏水龍舉辦「南投縣特產手工藝指導員講習會」，因相當成功，十一月再度開辦「南投縣特產手工藝專修班」。

1953

各類手工藝講習班於各地展開。四月開辦南投縣特產工藝研究班、嘉義縣工藝專修班，八月開辦臺南縣編組工藝講習班，由顏水龍擔任指導教師。

十一月受聘為「臺灣省手工業推廣委員會」委員。

1954

三月至五月中，Elizabeth Bayley Willis 以聯合國手工業專家身分自東京來臺，顏水龍為接待者之一。

五月至十一月，從建設廳借調至農復會半年，受聘為農會農業經濟組顧問，對臺灣工藝作總調查。

七月顏水龍促成「南投縣工藝研究班」成立。

1955

九月在南投草屯設立「平地山胞手工業訓練班」。

十二月工業設計家 Russel Wright 等人抵臺，顏水龍為接待人員。

1956

協助建設廳成立「臺灣手工業推廣中心」。

1957

與推廣中心聘用的美籍設計專家——萊特顧問團（Russel Wright Associates）成員，一起開發、設計

1956 年成立「臺灣手工業推廣中心」，顏水龍遷居臺中，圖為全家合影。（北美館提供）

1956 年，聯合國手工業專家威爾（Willis）夫人至顏水龍家訪問合影。

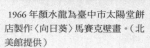

1966年顏水龍為臺中市太陽堂餅店製作〈向日葵〉馬賽克壁畫。（北美館提供）

1959年顏水龍（右一）擔任「林商號合板股份有限公司」技術顧問。（北美館提供）

顏水龍為臺中太陽堂餅店設計的盒子包裝，以太陽花為標幟。

顏水龍的工藝軌跡

1958
臺灣外銷手工藝品。

計畫將中部試驗所從臺中移往南投，與南投縣工藝研究班合作。

1959
離開南投縣工藝研究班，受聘「林商號合板股份有限公司」技術顧問。

1960
受聘國立臺灣藝術專科學校（今國立臺灣藝術大學）美術工藝科兼任教授。

1962
完成臺中市省立體育專科學校體育館〈運動〉馬賽克壁畫，為顏水龍第一幅馬賽克壁畫作品。

完成嘉義市博愛教堂〈耶穌〉馬賽克壁畫。

1963
完成林商號合板公司高雄鼓山工廠〈廠房鳥瞰圖〉馬賽克壁畫。

1965
受聘臺南家政專科學校（今臺南科

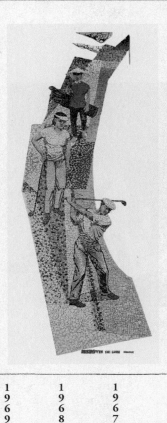

1960 年代顏水龍前往屏東三地門寫生。（北美館提供）

1967 年完成豐原高爾夫球場〈打高爾夫球〉馬賽克壁畫。（林俊成攝影）

1966

技大學）家庭工藝科兼任教授。

完成臺中市太陽堂餅店〈向日葵〉馬賽克壁畫，並設計包裝、商標、糕餅模與店面裝潢。

辭去國立臺灣藝術專科學校美術工藝科、臺南家政專科學校家庭工藝科兼任教授。

九月受聘東方工業技藝專科學校（今東方技術學院）美術工藝科教授。

完成臺北市日新戲院〈旭日東昇〉馬賽克壁畫。

1967

完成臺中豐原高爾夫球場〈打高爾夫球〉馬賽克壁畫。

1968

籌備萊園工藝學校，但最後未通過政府立案核准。

1969

擔任「臺北市市容美化委員會」委員，陸續完成中山堂周圍、國父紀

顏水龍於 1980 年拜訪三地門排灣族友人。（北美館提供）

1970

念館外圍、莊敬與自強隧道出入口花園、東門游泳池、臺北市立網球場入口浮雕等美化工程設計工作。

十月完成臺北市劍潭公園〈從農業社會到工業社會〉馬賽克壁畫。

赴日、美、歐洲等地考察美術工藝教育與都市環境美化情形。

1971

受聘臺北市政府顧問至 1972 年。

二月成立實踐家政專科學校（今實踐大學）美術工藝科，並擔任該科教授兼科主任。

1972

完成臺中烏日大鐘印染公司〈人物及布料圖〉馬賽克壁畫。

完成臺北市楊宅〈熱帶植物〉、臺北市銀行仁愛路分行〈風景〉馬賽克壁畫。

1973

完成電光牌公司臺北門市〈熱帶

1977

魚〉馬賽克壁畫。

發表〈我對促進臺灣手工業所做之努力〉一文。

1978

二月發表〈我與臺灣工藝——從事工藝四十年的回顧與前瞻〉一文。

六月於國立歷史博物館舉辦「八十回顧展」。

1983

完成臺北市 YMCA 永吉會館〈這到底是誰 連風和海也聽從祂了（馬可4:41）〉馬賽克壁畫。

七月自實踐家政專科學校美術工藝科退休。

出任行政院文化建設委員會文化中心輔導小組。

1984

完成臺北三連大樓〈竹林〉、〈採棉〉馬賽克壁畫。並與「瓷揚窯」合作，創作〈蘭嶼風景彩繪大缸〉

1983 於 YMCA 的永吉會館製作馬賽克壁畫。（林俊成攝影、北美館提供）

顔水龍與完工的〈從農業社會到工業社會〉馬賽克壁畫合影。（北美館提供）

等陶瓷彩繪。

1985　協助九族文化村的籌備規劃。

1986　與千千岩助太郎合作籌備的九族文
化村，正式營運。

完成花蓮慈濟醫院大廳〈釋迦治病
圖〉馬賽克壁畫。

1987　榮獲教育部頒發「薪傳獎——工藝
材料之研究」。並受行政院文化建
設委員會委託規劃「南投縣竹藝博
物館」。

1989　受行政院文化建設委員會委託規劃
「臺中縣編織工藝博物館」。

國立歷史博物館舉辦「顔水龍九十
回顧展」。

1991　《顔水龍畫集》國立歷史博物館出
版；《臺灣美術全集‧顔水龍》，
藝術家出版。

1992

1993

《蘭嶼・裝飾・顏水龍》雄獅圖書出版。獲頒「南瀛藝術貢獻獎」。

1994

臺南縣立文化中心舉辦「紅毛厝傳奇——顏水龍 90-94 作品展」，出版油畫、素描各一冊。

1995

《顏水龍廣告作品集》實踐家專美工科校友會出版。

1997

臺灣省立美術館舉辦「顏水龍九五回顧展——臺灣鄉土情」。指導「生活造形藝術展」於全省文化中心展出。

九月二十四日過世，享年九十五歲。

2003

國立臺灣工藝研究所及臺南縣政府舉辦「顏水龍百歲紀念工藝特展」。

臺北市文化局於臺北國際藝術村舉辦「向藝術家致敬——前輩畫家顏水龍的工藝美學」。

2004

臺北市劍潭公園《從農業社會到工

顏水龍百歲紀念工藝特展所展出的作品，為曾春子按顏水龍於日治時期所設計的圖稿，編織而成的草鞋。

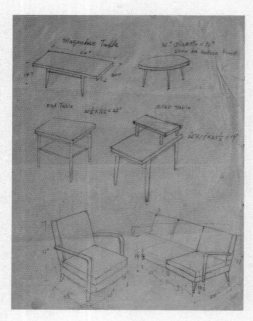

「走進公眾・美化臺灣——顏水龍」策畫展出之
手稿。（北美館提供）

2006
業社會〉馬賽克壁畫修復完成。
《工藝水龍頭——顏水龍的故事》，
國立臺灣工藝研究所出版。

2009
十二月，於南瀛總爺藝文中心成立
「顏水龍紀念館」。

2010
南瀛總爺藝文中心舉辦「顏水龍紀
念特展」。

《臺灣文化創意產業先驅——顏水
龍》，臺南縣政府出版。

2011
臺北市立美術館舉辦「走進公眾・
美化臺灣——顏水龍」策畫展。

2016
國立臺灣工藝研究發展中心、遠流
出版公司合作出版《臺灣工藝》增
修新版，向工藝大師致敬。

參考資料

叢書

● 雷逸婷編，2011《走進公眾、美化臺灣
——顏水龍》，臺北市立美術館。

● 林登讚總編輯，2006《工藝水龍頭——
顏水龍的故事》，國立臺灣工藝研究所
出版。

期刊論文

● 楊靜，2015〈1950 年代顏水龍主持「南
投縣工藝研究班」之始末及其成果之研
究〉，設計學報第 20 卷第 1 期。

● 陳以凡，2013〈生活美術的教育家——
顏水龍的臺灣工藝活動研究 1930-50 年
代〉，臺灣大學藝術史研究所碩士論
文。

● 林承緯，2008〈顏水龍的台灣工藝復興
運動與柳宗悅——生活工藝運動之比較
研究〉，《藝術評論》(THCI) 第 18 期。

● 顏水龍，1935〈原始境——紅頭嶼の風
物〉，《週刊朝日》。

網站

● 中央研究院臺灣史研究所 臺灣史檔案資
源 系 統 (2016.09)，http://tais.ith.sinica.
edu.tw/sinicafrsFront/browsingLevel1.
jsp?xmlId=0000309785

● 新竹市玻璃工藝博物館典藏作品知識
網，http://glassmuseum.moc.gov.tw/web-
tw/unit02/modepage/2-16.html。

● 台灣植物資訊整合查詢系統，http://
tai2.ntu.edu.tw/index.php。

臺灣工藝

作者｜顏水龍

指導單位｜文化部
出　　版｜國立臺灣工藝研究發展中心
發 行 人｜許耿修
監　　督｜陳泰松
策　　劃｜林秀娟
編審委員｜林俊成、楊靜、鄧婉玲
行政編輯｜張雅蕙
地址：54246 南投縣草屯鎮中正路 573 號
電話：049-2334141
傳真：049-2356593
網址：http://www.ntcri.gov.tw

製作發行｜遠流出版事業股份有限公司
發 行 人｜王榮文
編輯製作｜台灣館
審　　訂｜莊伯和
總 編 輯｜黃靜宜
執行主編｜張尊禎
美術設計｜黃子欽
行政統籌｜張詩薇
日文翻譯｜李貞慧（P.14 ～ 63）
行銷企劃｜叢昌瑜、葉玫玉
地址：臺北市 100 南昌路二段 81 號 6 樓
電話：（02）2392-6899
傳真：（02）2392-6658
郵政劃撥：0189456-1
著作權顧問｜蕭雄淋律師
輸出印刷｜中原造像股份有限公司
2016 年 12 月 初版一刷
ISBN：978-986-05-0845-1
GPN：1010502535
定價｜450 元

有著作權·侵害必究　　Printed in Taiwan
YLib 遠流博識網 http://www.ylib.com E-mail: ylib@ylib.com
本書使用大量圖像皆參考臺北市立美術館策畫出版發行《走
進公眾•美化臺灣：顏水龍》專輯
圖片授權：顏峰一、顏美里、顏千峰、顏紹峰、臺灣風物
雜誌社、藝術家雜誌社
圖片提供：顏水龍家族、臺北市立美術館、簡玲亮、林俊成、
臺灣風物雜誌社、藝術家雜誌社

國家圖書館出版品預行編目（CIP）資料

臺灣工藝／顏水龍著 . -- 初版 . -- 南投縣草屯鎮：
臺灣工藝研發中心, 2016.12　　面；　公分
ISBN 978-986-05-0845-1(平裝)
1. 工藝設計 2. 文集 3. 臺灣
960.7　　　　　　　　　　　　　105021937